U0120854

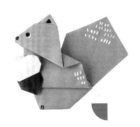

相伴四季的

立体花朵
折纸

纵享四季的折纸
花与小动物们

〔日〕高桥奈菜　著

陈亚敏　译

河南科学技术出版社
·郑州·

序言

大家好，我是插图画家、折纸工艺品作家高桥奈菜。

在此，首先非常感谢大家对本书的喜爱。由于大家的厚爱和支持，手工折纸花系列书的第 2 册今天也得以出版。

学生时代，我在艺术大学学习室内装饰设计，毕业后曾就职于设计事务所。之后，专门从事绘本创作，成为一名插图画家。工作原因经常看图样、构图设计，久而久之，大致的空间构图常常以立体方式浮现在脑海中。这些对于之后折纸作品的设计制作都非常有帮助。

当我漫步在街头时，会被花店各种漂亮的花所吸引；当我在田野边时，又不禁为盛开的野花所感动。看着这些漂亮的花，我常常想：也许可以用折纸展现出它们美丽的造型与韵味。

首先画出其简单的造型，然后选用自己喜欢的和纸或者折纸，尝试折叠。通过山折、谷折、展开、压平等折法，折叠出美丽的四季之花。在折叠时，内心会抑制不住地美滋滋、小兴奋，非常满足。尤其是折叠出和自己的想象一样的花时，会忍不住一个人欢呼雀跃起来。当然，毕竟是按照我个人的想象

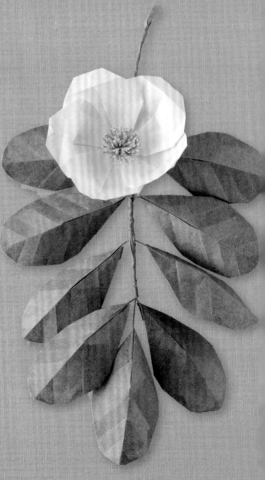

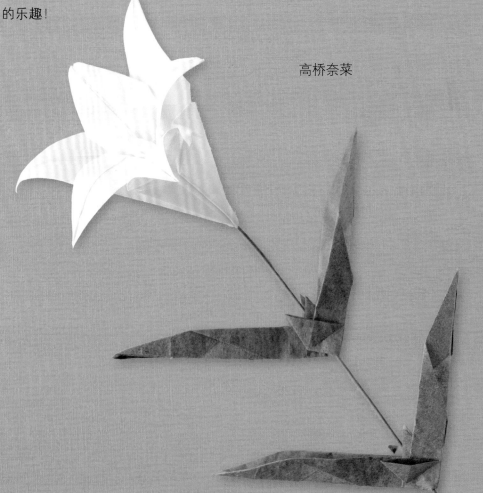

设计的，色彩、造型未必能达到理想状态，有时难免会制作出让人不悦的作品等，这些都会发生。

本书主要给大家介绍一些可用于书信、礼物的花，以及房间窗边的装饰之花。它们都是非常可爱又漂亮的四季之花。

这些花当中，有看起来稍稍难以制作的作品，也有很容易上手的作品。看起来难的小型作品建议使用大款折纸多次练习之后，再进行制作。

大家可以根据自己的喜好进行多种组合造型，尽情享受折纸的乐趣！

高桥奈菜

目录

第1章
春之花折纸

第2章
夏之花折纸

第3章
秋之花折纸

第4章
冬之花折纸

关于本书所用的折纸

● 一般使用 15 cm × 15 cm 的折纸，有的作品则需把 15 cm × 15 cm 的折纸裁剪成指定的尺寸。

● 本书所介绍的尺寸仅供参考，大家可根据自己的喜好使用各种尺寸的折纸。

单色折纸

一般这种折纸正面是各种颜色，而背面都是白色的，建议初学者使用这种折纸。

柔软系列的和纸

两面都有颜色、表面稍微有点粗糙的和纸。其特点是比较薄，有点透明，很柔软。

和式传统花纹的千代纸

樱花等和式花纹，搭配金色闪光加工法，制作而成的带有漂亮图案的一种和纸。

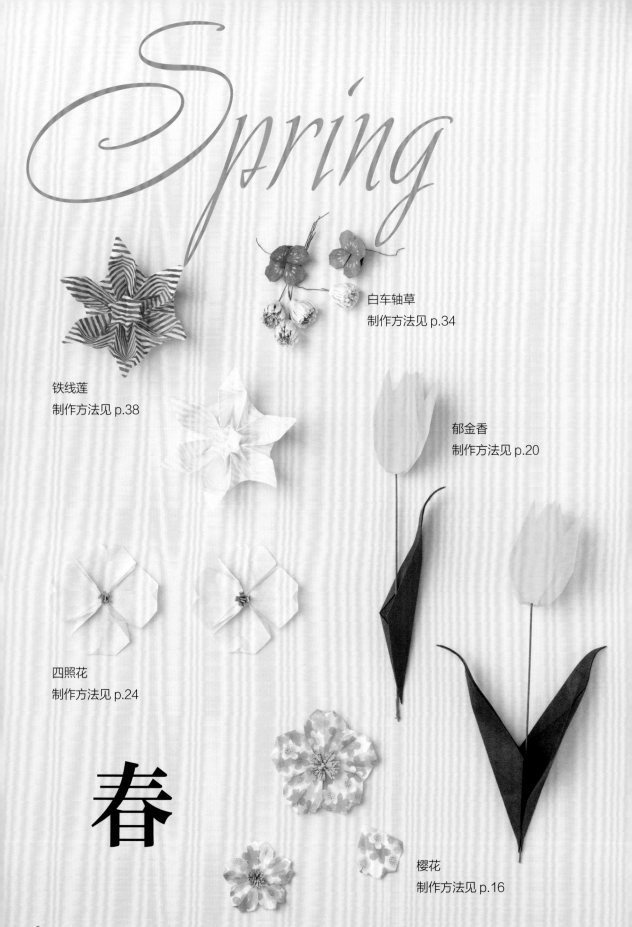

Spring

白车轴草
制作方法见 p.34

铁线莲
制作方法见 p.38

郁金香
制作方法见 p.20

四照花
制作方法见 p.24

春

樱花
制作方法见 p.16

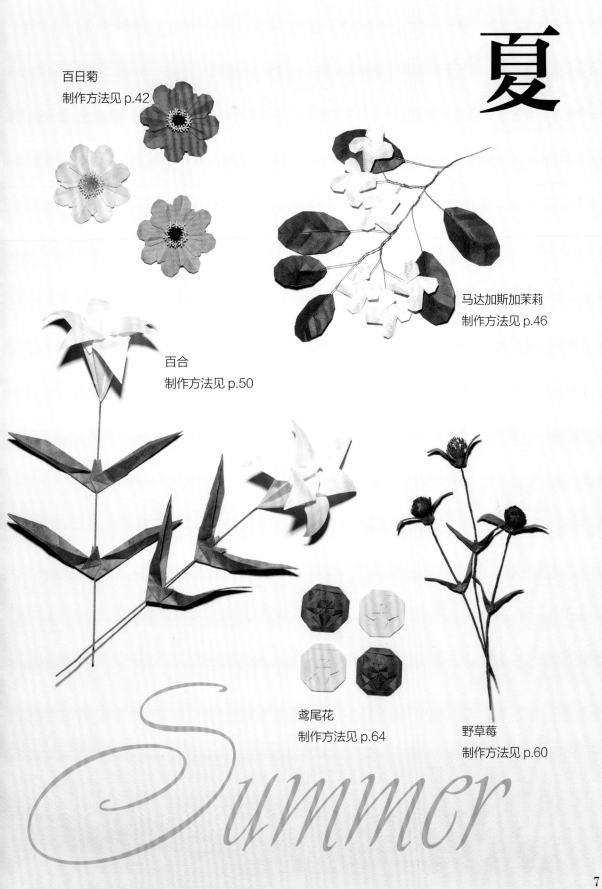

百日菊
制作方法见 p.42

夏

马达加斯加茉莉
制作方法见 p.46

百合
制作方法见 p.50

鸢尾花
制作方法见 p.64

野草莓
制作方法见 p.60

Summer

秋

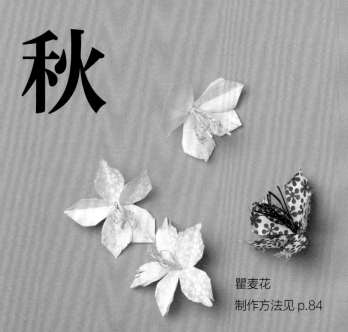

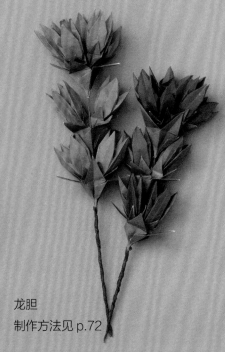

瞿麦花
制作方法见 p.84

龙胆
制作方法见 p.72

松虫草
制作方法见 p.86

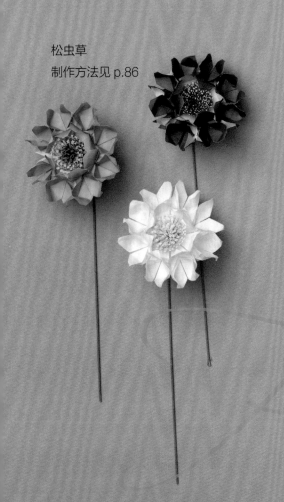

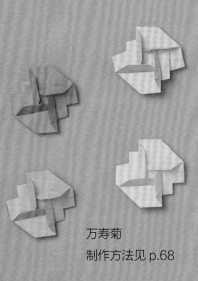

万寿菊
制作方法见 p.68

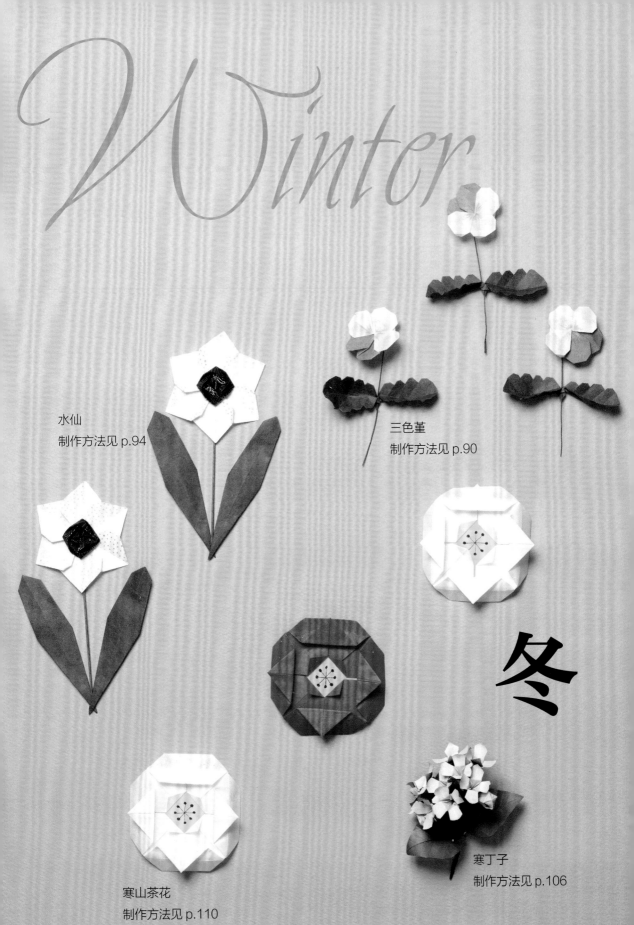

水仙
制作方法见 p.94

三色堇
制作方法见 p.90

寒山茶花
制作方法见 p.110

寒丁子
制作方法见 p.106

冬

材料和工具

除了折纸之外，制作时还需要准备一些其他材料和工具。比如平时生活中用到的工具，或者文具店、手工艺品商店都可购买到的材料和工具。

美工刀、切割垫

美工刀和切割垫搭配使用，主要用于把折纸裁切成指定的尺寸。

剪刀

用于给折纸剪出剪口。推荐手工用的小尖头剪刀。

木工用黏合剂

用于粘贴折纸及铁丝。

竹扦、冰激凌勺子

当折纸需要折出折痕时，当给折纸涂抹少许黏合剂时，使用起来都会非常方便。

15 cm 不锈钢尺子

折纸裁剪成指定尺寸时，或者用竹扦折出折痕时使用。

镊子、无线电钳子

用镊子把 28 号铁丝折弯，用无线电钳子把 18 号铁丝折弯。

针（大头针）

使用铁丝组合部件时，用于打孔，便于铁丝穿过。

记号笔（极细）

描绘花芯时使用。选择自己喜欢颜色的记号笔描绘出各种独特的花样吧。

丝带

制作本书中的鲜花蛋糕时，会用到丝带。当然，折纸花的茎上也可缠绕丝带作为装饰。

带光泽的线

把作品扎成束或者作为礼品赠送时使用，会使作品显得更高雅。

花艺胶带（绿色、茶色）

为了让花的茎部造型好看，把花艺胶带缠绕到铁丝上，同时可以加固。

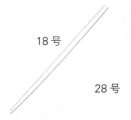

18 号

28 号

花艺铁丝

作品中展现花的茎部造型时，会用到花艺铁丝。18 号为粗款铁丝，28 号为细款铁丝。

本书使用说明

●章节名称、作品名称

春、夏、秋、冬4个季节，分别介绍每个季节的作品。

●难易度

根据作品，折叠难易度分为3个等级。

❀✿✿…简单　❀❀✿…一般　❀❀❀…难

●折纸的尺寸

本书中作品所需折纸的尺寸和张数。当然，刚开始制作时，建议选择容易折叠的尺寸。

●材料和工具

折纸之外的材料和工具。

●彩图详解！

折叠示意图不能清楚展示的部分均附有彩图详解。

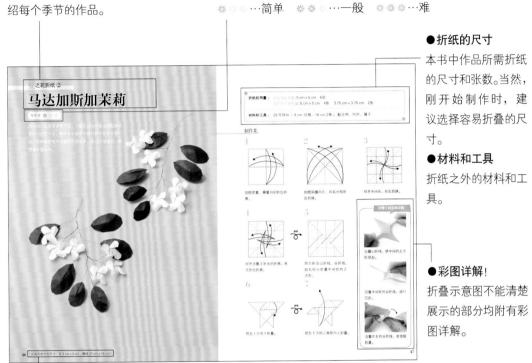

●完成尺寸

本书中作品的完成尺寸仅供参考。

●制作要点

制作过程中，折叠、裁剪、组合，每一步都附有示意图，有的介绍了其制作要点。

●制作完成

附有每个部件的制作完成图。

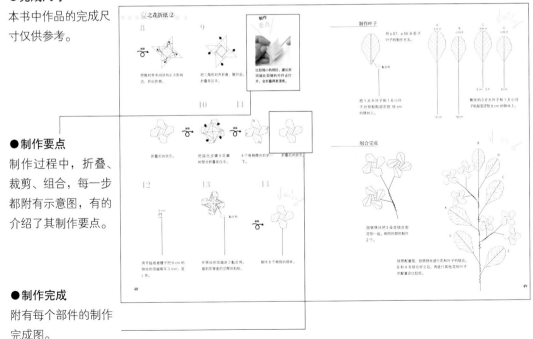

基础折法和
折叠符号

折叠作品之前，先熟悉以下的基础折法和折叠符号吧。

谷折

向内折，形成凹下的折痕。

山折

向外折，形成凸起的折痕。

向前折

通过谷折，向前面折叠。

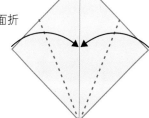

向后折

通过山折，向背面折叠。

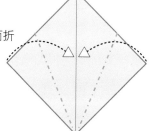

竖折

如图把☆和☆、★和★对齐，对折，折出折痕。

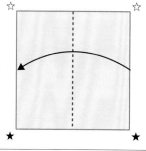

横折

如图把☆和☆、★和★对齐，对折，折出折痕。

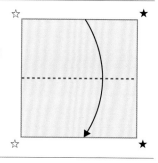

斜着向左对折

如图把☆和☆对齐，对折，折出折痕。

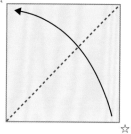

斜着向右对折

如图把☆和☆对齐，对折，折出折痕。

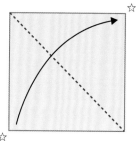

折出折痕

按照如图所示的折叠线，折出折痕后展开。

折出折痕的地方，用灰色的线表示。

折后展开

沿着折痕，打开袋子部分（形状像袋子的部分），进行折叠。

折后压平

沿着折痕，打开袋子部分，压平折叠。

双正方形

折出折痕后，把☆和★对齐，如图进行折叠。

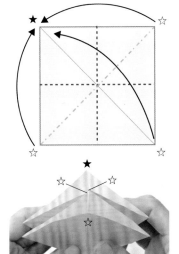

双三角形

折出折痕后，把☆和★对齐，如图进行折叠。

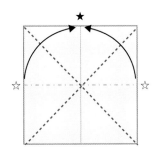

内塞折

把 2 层折纸重叠的角，沿着折痕向里折。

阶梯折

进行谷折和山折，如阶梯般折叠。

折叠四角

把折纸的 4 个角如图往中间处对齐折叠。

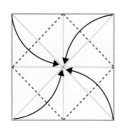

展开

从中间处往四周展开折叠。

翻面

将折纸翻到另一面。

 翻面

旋转

将折纸向左或右改变朝向。

 旋转

放大

放大图案进行解说。

放大

剪出剪口

当出现剪刀标记时，沿着线剪出剪口。

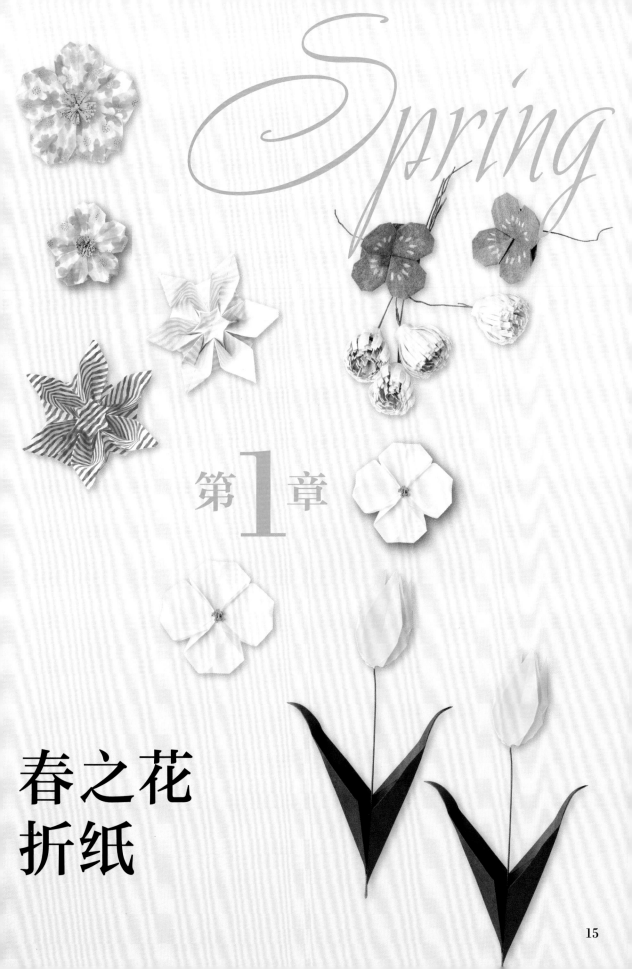

Spring

第**1**章

春之花
折纸

樱花

难易度 ✿✿✿

一片一片的花瓣,折叠组合成樱花。花瓣的顶端如图所示用力折出折痕,更能展现出樱花的感觉。即使装饰一片这样的樱花花瓣,也能让人感觉到四处散落着樱花。

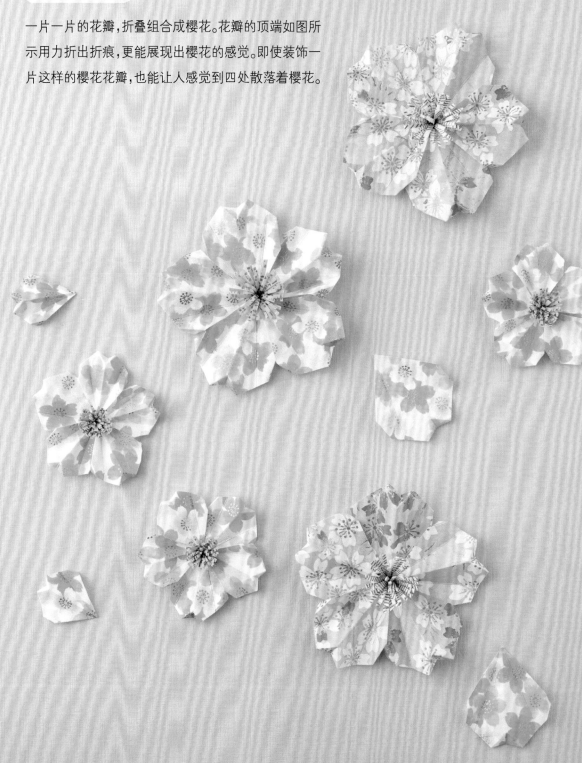

（完成后的大约尺寸：大花 7 cm×7 cm 、小花 4.5 cm×4.5 cm ）　※ 书中作品完成后的大约尺寸以长度与宽度的乘式表示。

折纸的用量： [1朵大花的用量] 3 cm×3 cm　5张　[1朵小花的用量] 2 cm×2 cm　5张
　　　　　　 [1朵大花花芯的用量] 3 cm×15 cm　1张　[1朵小花花芯的用量] 2 cm×7.5 cm　1张

材料和工具： 底纸（大花、小花分别为直径2 cm、直径1.5 cm左右的厚纸）、黏合剂、剪刀、竹扦

制作花瓣

1

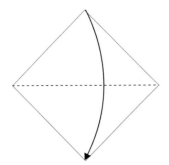

如图上下对齐，进行对折。

2

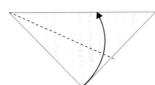

如图把下面的三角形的角向
上折叠，背面也一样。

3

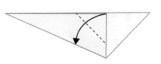

如图把步骤 2 向上折的角，
对齐左下方的边缘进行折
叠。背面也一样。

4

折叠后的状态。折叠后的形状
比较接近直角三角形。

把右上方的角和下方的角对齐，
进行折叠，折出折痕。

5

沿着步骤 4 的折痕，往内
侧折叠。

6

折出折痕后展开。

旋转

花瓣制作完成

展开后的状态。制作 5 个相同的部件。

制作花芯

1

黏合剂

如图把折纸横着进行对折，用黏合剂粘贴。

2

1~2 mm

3 mm

下面留出 3 mm，每隔 1~2 mm 剪出剪口，一直剪到最后。

彩图详解！

3

从一端开始卷

黏合剂

使用竹扦，从一端开始卷，缠卷结束处涂上黏合剂，注意最后粘贴固定好，以免散开。

花芯
制作完成

组合完成

黏合剂

1

按大、小花准备好底纸，底纸上涂满黏合剂。

2

把 5 片花瓣粘贴组合上。粘贴时如图把花瓣的底端和底纸的中间处对齐。花瓣之间，粘贴组合时尽量不要留空隙。

粘贴组合
要点

粘贴组合之前，先把所有的花瓣都放到底纸上，确认一下花瓣的位置。如果空隙过大，稍微把花瓣压平展开，减少花瓣之间的空隙。

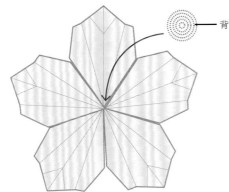

背面涂上黏合剂

3

在花芯的背面涂上黏合剂，粘贴到花的中间处。

制作完成

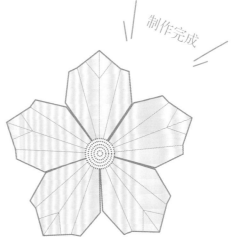

郁金香

难易度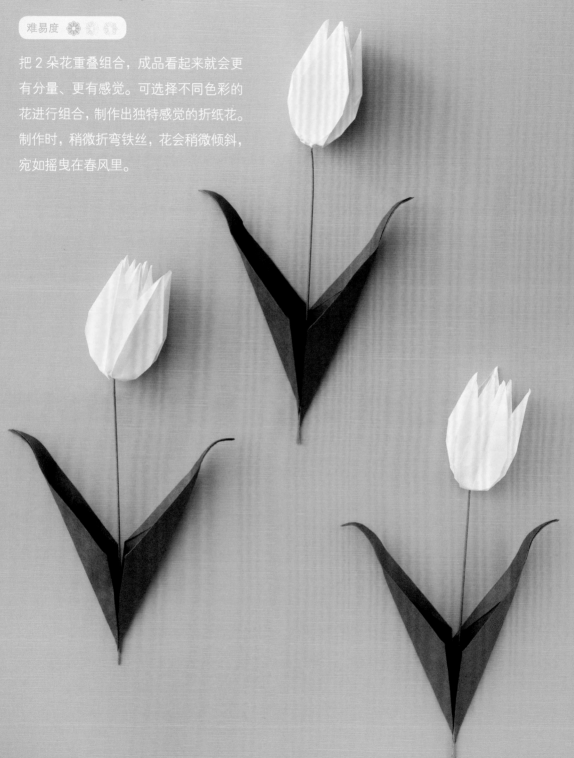

把 2 朵花重叠组合，成品看起来就会更
有分量、更有感觉。可选择不同色彩的
花进行组合，制作出独特感觉的折纸花。
制作时，稍微折弯铁丝，花会稍微倾斜，
宛如摇曳在春风里。

　（完成后的大约尺寸：25 cm×12 cm）

折纸的用量：	[1朵花的用量] 12 cm × 12 cm、10 cm × 10 cm　各1 张
	[2片叶子的用量] 15 cm × 5 cm　2 张
材料和工具：	18号铁丝（18 cm）1根、黏合剂、针、铅笔、无线电钳子、竹扦

制作花

1

如图竖着、横着分别折出折痕。

翻面 **2**

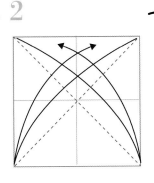

如图斜着向左、向右分别折出折痕。

翻面 **3**

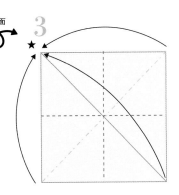

沿着折痕，折成基础的双正方形（参照 p.13）。

4

旋转

如图左右两边往中间处对齐，进行折叠。背面也一样。

5

彩图详解！

放大

展开折纸。

6

如图折出折痕。

7

如图再次折出折痕。

8

如图把步骤 7 折出的折痕和步骤 4 折出的折痕的交叉点连成一圈，折出折痕。

翻面 **9**

如图沿着步骤 1～8 折出的折痕，收拢般折叠中间处。彩图详解见下一页。

步骤9的彩图详解!

折叠示意图。

沿着折痕收拢般紧紧折叠。

中间处的八边形，用力折出折痕，然后沿着竖折的折痕进行折叠。

用力地进行谷折、山折。

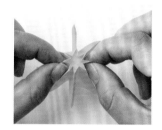

沿着整体的折痕用力折叠，然后收拢到中间处。

旋转

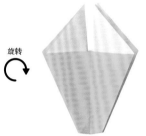

折叠后的状态。

10

放大

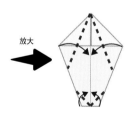

如图把上下部分对齐中间处，进行折叠。4处都一样。

11

如图左右两边稍微折叠一些，4处都一样。

12

把左侧向右侧折叠，4处都一样。

13

彩图详解!

如图把铅笔插到花的中间处，使其打开，呈膨松状。大、小花各制作1个。

14

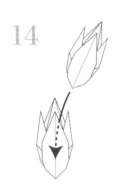

如图把小郁金香花插到大郁金香花里。

15

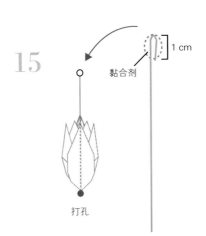

1 cm

黏合剂

打孔

用针在郁金香花的底部打孔，如图用无线电钳子把铁丝顶端折弯 1 cm 左右，并涂上黏合剂，插到郁金香花里。

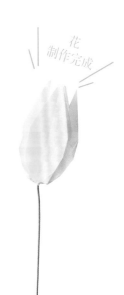

花
制作完成

制作叶子

1

如图在中间处进行对折，折出折痕。

2

如图上下左右分别进行折叠。

3

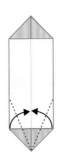

如图折叠下方的左右两边。

4

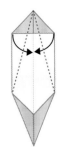

如图沿步骤3折叠的部分的上端和上方顶点的连线进行折叠。

组合完成

5

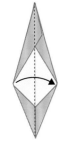

如图进行对折。

6

叶子
制作完成

叶子的顶端用竹扦折弯。

制作完成

在叶子内侧的下方涂上黏合剂，把花的铁丝宛如插入般粘贴组合上。另一片叶子也按照上述方法进行折叠，粘贴组合。

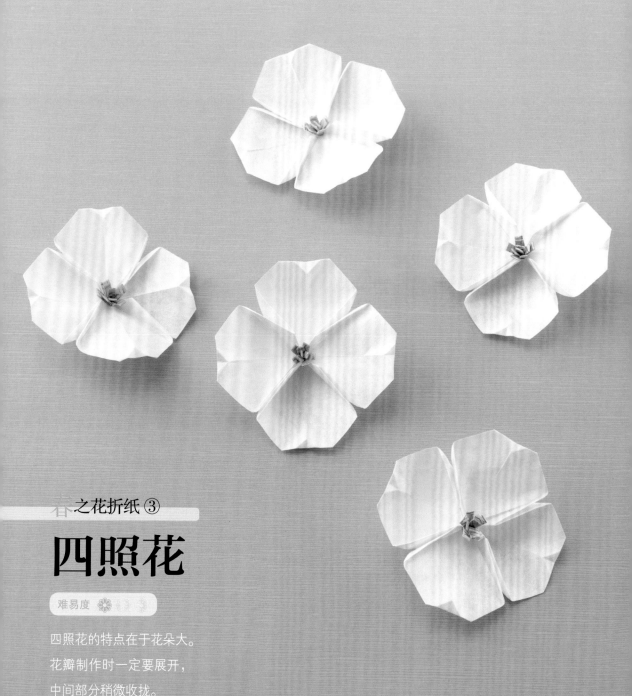

四照花

难易度 ✿ ❀ ❀ ❀

四照花的特点在于花朵大。
花瓣制作时一定要展开，
中间部分稍微收拢。

（完成后的大约尺寸：7 cm×7 cm）

折纸的用量：	[1朵花的用量] 10 cm × 10 cm　1张
	[1个花芯的用量] 1.5 cm × 3.75 cm　1张
材料和工具：	黏合剂、剪刀、竹扦

制作花瓣

1

如图竖着、横着分别折出折痕。

2

翻面

如图斜着向左、向右分别折出折痕。

3

翻面

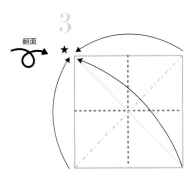

沿着折痕，折成基础的双正方形（参照 p.13）。

4

放大

旋转

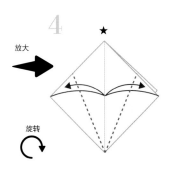

如图两边往中间处对齐，折出折痕。背面也一样。

5

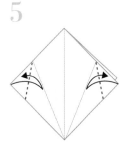

如图沿着步骤 4 折出的折痕，左右两边折出折痕。背面也一样。

6

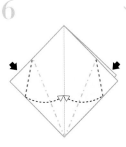

把左右两端压平的同时，向里面进行折叠。折叠后中间处往外拉出。背面也一样。

制作要点

如图把中间处沿着步骤 5 折出的折痕向外侧折叠。使用顶端细一点的竹扦辅助操作会更方便。

7

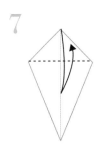

仅把上面一层折纸折出折痕。

8

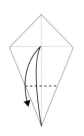

如图对齐折痕，下方也折出折痕。

9

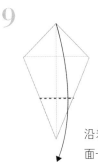

沿着步骤 8 折出的折痕，把上面一层折纸向下展开折叠。剩余的 3 层也一样。

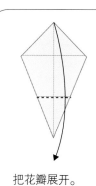

把花瓣展开。

如图上下成为花瓣的部分,用手轻轻地拉伸展开。

左右两片花瓣也是按照上述方法拉伸展开。

10

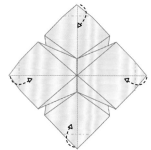

把角向背面折叠。

11

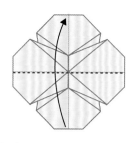

把花瓣下方部分向上轻轻地对折。

12

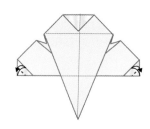

花瓣的角处折出折痕,其他两处也一样。重复步骤 11、12,然后展开。

13

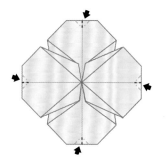

对齐折痕,顶端折叠并压平。

14

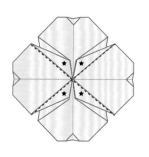

使★部分牢牢地立起来。

彩图详解!

折叠后的状态。

制作花芯，并组合完成

1

如图把折纸横着进行对折，用黏合剂粘贴。

2

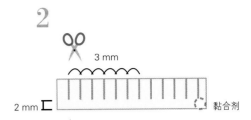

下面留出 2 mm，每隔 3 mm 剪出剪口，
一直剪到最后。

3

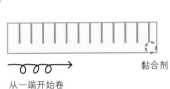

使用竹扦的顶端，从折纸的一端开始卷，缠卷结束处涂上黏合剂，
粘贴固定。

4

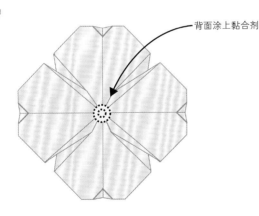

在花芯的背面涂上黏合剂，粘贴到花的中间处。

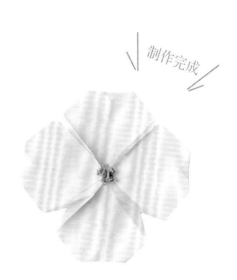

蒲圻贝母花盆栽

朝下盛开的蒲圻贝母花,是郁金香花的一种延伸制作。将其插入盆栽里,可以作为很时尚的室内装饰小摆件。使用有设计感的折纸制作时,氛围会更不一样哟。

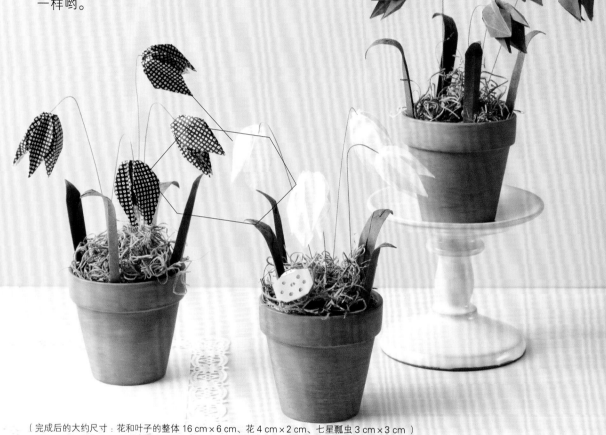

(完成后的大约尺寸:花和叶子的整体 16 cm×6 cm、花 4 cm×2 cm、七星瓢虫 3 cm×3 cm)

折纸的用量: [1盆盆栽的花的用量] 7.5 cm×7.5 cm　4张　[1盆盆栽的叶子的用量] 2.5 cm×10 cm　4张
[1个七星瓢虫的用量] 5 cm×5 cm　1张

材料和工具: 28号铁丝(18 cm)、黏合剂、镊子、笔(黑色)、花盆、干苔藓等

制作花

参照 p.21 ~ p.23 郁金香的制作方法进行制作。茎部分的铁丝稍微折弯,更像真正的蒲圻贝母花。其中花的部分不需要重叠,只要 1 朵即可。

制作叶子

1

如图在中间处折出折痕，折叠上方左右两边。

2

如图把上方左右两边对齐中间处，进行折叠。

3

如图把左右两边对齐中间处，进行折叠。

4

进行对折。参照p.23的"制作叶子"的步骤6，给顶端打卷。

制作七星瓢虫

1

如图竖着、横着分别折出折痕。

2

如图对折成三角形。

3

两端对齐中间处，进行折叠。

放大

4

除了最背面的一层折纸之外，如图折叠其他折纸的角。

5

如图折叠后的部分约一半向内侧折叠。

6

把4个角都向后折叠。

放大

7

如图把上面的两端向斜后方折叠。

8

画上头部细节和背上的花纹。

组合完成

参照 p.28 的完成图，把干苔藓铺到花盆里，把蒲坼贝母花和叶子插进去，然后放上七星瓢虫。

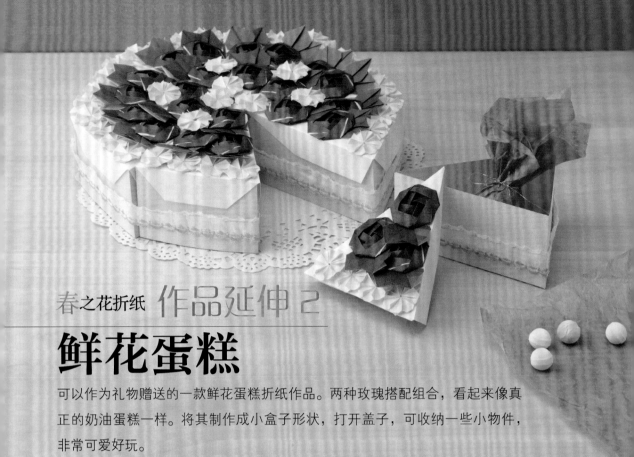

鲜花蛋糕

可以作为礼物赠送的一款鲜花蛋糕折纸作品。两种玫瑰搭配组合，看起来像真正的奶油蛋糕一样。将其制作成小盒子形状，打开盖子，可收纳一些小物件，非常可爱好玩。

(完成后的大约尺寸：1 块蛋糕宽 8 cm、长 9 cm、高 5 cm)

折纸的用量： [1块蛋糕奶油花的用量] 3.75 cm × 3.75 cm　4张

[1块蛋糕裱花的用量] 7.5 cm × 7.5 cm　3张　[1块蛋糕薄荷叶的用量] 3.75 cm × 3.75 cm　3张

材料和工具： A4彩色图画纸(底座用奶油色、盖子用白色)各1张、黏合剂、剪刀、丝带等

制作底座盒子

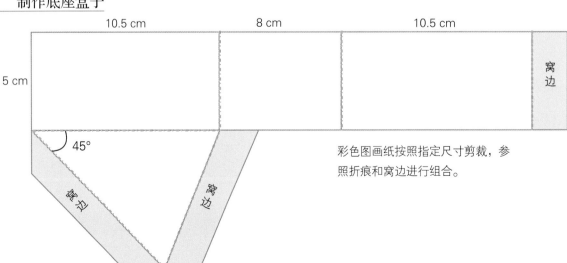

彩色图画纸按照指定尺寸剪裁，参照折痕和窝边进行组合。

制作盒子的盖子

盖子
制作完成

1

把彩色图画纸裁剪成 10 cm×
10 cm。竖着折出折痕。先折叠
左右两边，然后对齐下方的折痕，
折叠下方。

2

对齐步骤 1 折出的折痕，再
次折叠。

3

沿步骤 1 折出的折痕，用
力折叠左右两边和下方。

制作奶油花

1

翻面

如图 16 等分折出折痕。斜
着折叠 4 个角，用力折出
折痕。

2

彩图详解!

把★和★对齐，使中间处正
方形凹陷。把☆和☆、◎和
◎对齐，进行折叠。

3

翻面

放大

把上面一层折纸的上面
部分向下折叠。然后翻
过来，把上面一层折纸
的下面部分向上折叠。

4

把 4 个正方形的角如
图进行折叠。

5

把步骤 4 折叠部分下
方一层折纸的☆和★对
齐，压平的同时进行折
叠。剩余的 3 处也按照
相同的方法进行折叠。

折叠后的状态。

6

沿着折痕，竖起步骤 5 折
叠的部分。

7

把角向后面折叠。制作 4
个相同的部件。

奶油花
制作完成

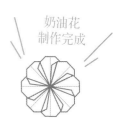

31

制作裱花

1

如图竖着、横着、斜着分别折出折痕，折成基础的双正方形（参照p.13）。

2

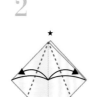

如图把上面一层折纸的左右两边往中间处对齐，折出折痕。背面也一样。

3

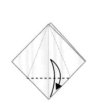

对齐步骤2折出的折痕下方，进行折叠，折出折痕。

4

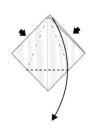

沿着折痕，向下折后展开。

5

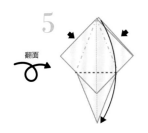

背面也一样，折后展开。

6

如图向斜下方折出折痕。

7

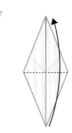

仅把上面一层向上折叠。

8

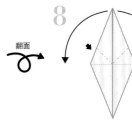

对齐步骤6折出的折痕，袋状部分打开后进行折叠。

9

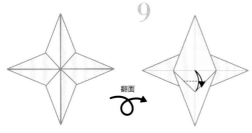

折后展开的状态。

10

如图折出折痕。

11

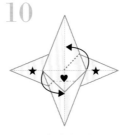

★处对齐中间处的折痕，旋转般进行折叠。♥部分对齐步骤9折出的折痕，折成正方形，并压平。

12

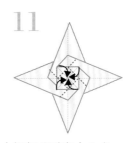

中间部分对齐中心点，进行折叠。

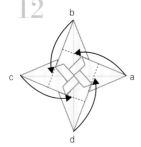

按照a～d的顺序折叠角，如图把d插入到a的下方。

13

把角向后面折叠。制作3个相同的部件。

裱花制作完成

制作薄荷叶

1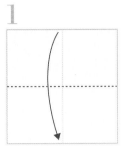

如图竖着、横着分别折出折痕，然后进行对折。

2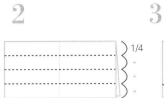

如图每 1/4 处折出折痕。背面也一样。

3

如图对齐最下方的折痕，分别折叠上面一层折纸的角。背面也一样。

4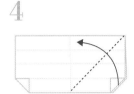

如图对齐中间处，折叠右侧上面一层折纸。背面也一样。

5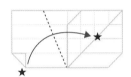

把★和★对齐，斜着进行折叠。拉出折叠后的左端。

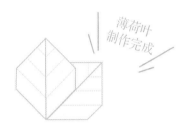

薄荷叶制作完成

制作 3 个相同的部件。

组合完成

1

用黏合剂把奶油花、裱花分别粘贴固定到盖子上。

2

用黏合剂把薄荷叶粘贴固定到奶油花、裱花之间的空隙处。

3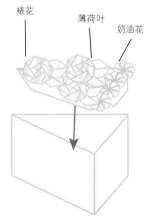

裱花　薄荷叶　奶油花

把盖子盖到制作好的底座盒子上。

完成

可用丝带之类的装饰侧面。制作 8 个相同的部件就可组合成一个完整的鲜花蛋糕了。

丝带

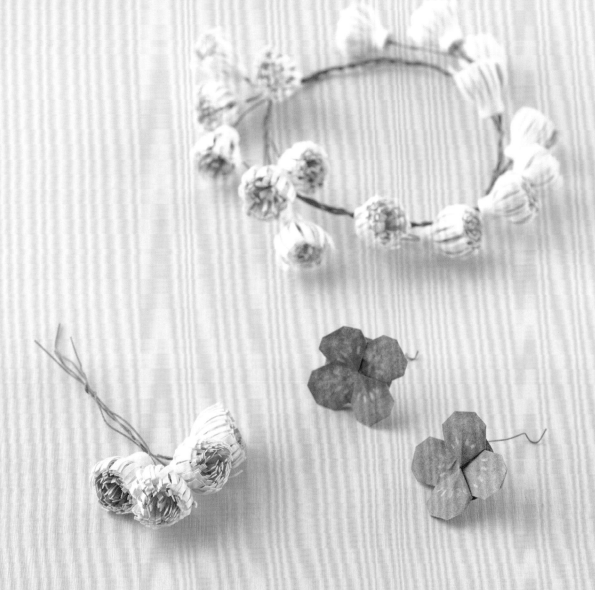

白车轴草

难易度 ✿ ✿ ✿

用白色和黄绿色的折纸，一圈一圈缠卷制作而成的折纸野花。
小心翼翼地用铁丝制作出蔓后，花冠也就形成了。可以悄悄地
对藏匿在花中的四叶草许个愿哟！

〔完成后的大约尺寸：花 2 cm×2 cm、四叶草 3.5 cm×3.5 cm〕

折纸的用量：	[1朵花的用量] 3.75 cm × 7.5 cm　白色、黄绿色各1张
	[1片四叶草的用量] 3.75 cm × 3.75 cm　1张
材料和工具：	28号铁丝（9 cm、6 cm）、黏合剂、剪刀、竹扦、彩色铅笔、镊子

制作花

1

把黄绿色折纸横着对折，用黏合剂粘贴。
白色折纸也是一样对折、粘贴。

2

下面留出3 mm，每隔2 mm剪出剪口。
白色折纸也同样剪出剪口。

3

把9 cm长的28号铁丝顶端用手指或
者镊子折弯1 cm，挂到黄绿色折纸的
一端，扭几下固定好。

4

从一端开始卷

从挂铁丝的一端开始卷，缠卷结束后用黏
合剂粘贴固定。

5

从一端开始卷

在白色折纸的两端涂上黏合剂，缠卷到步
骤4黄绿色折纸的外侧。黏合剂晾干之后，
用竹扦给花瓣顶端打卷。

制作
要点

花
制作完成

如图所示花瓣每3~4片用竹扦等
向内侧轻轻打卷。

制作四叶草

1

如图竖着、横着分别折出折痕，然后分别斜着向左、向右折出折痕。

2

对齐折痕，折成基础的双正方形（参照 p.13）。

3

上面一层折纸折出折痕。背面也一样。

4

如图对齐中间处，把上面一层折纸的左右两边和下方折出折痕。背面也一样。

5

对齐步骤 4 左右两边折出的折痕，再次折出折痕，然后往里折叠并压平。背面也一样。

6

对齐步骤 4 下方折出的折痕，上面一层折纸折后展开。然后再对齐折痕，左右两边也折后展开。

7

折后展开的状态。

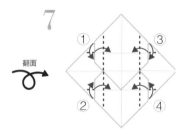

把图中①～④的细长部分折后展开。

8

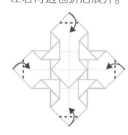

叶子顶端 4 处稍微折一下。

9

在叶子上画出花纹。

花纹画完后的状态。

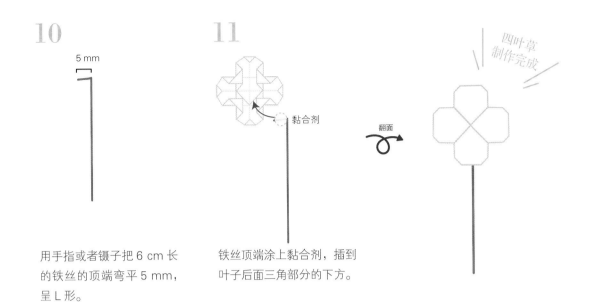

10

5 mm

用手指或者镊子把 6 cm 长
的铁丝的顶端弯平 5 mm，
呈 L 形。

11

黏合剂

翻面

四叶草
制作完成

铁丝顶端涂上黏合剂，插到
叶子后面三角部分的下方。

组合完成

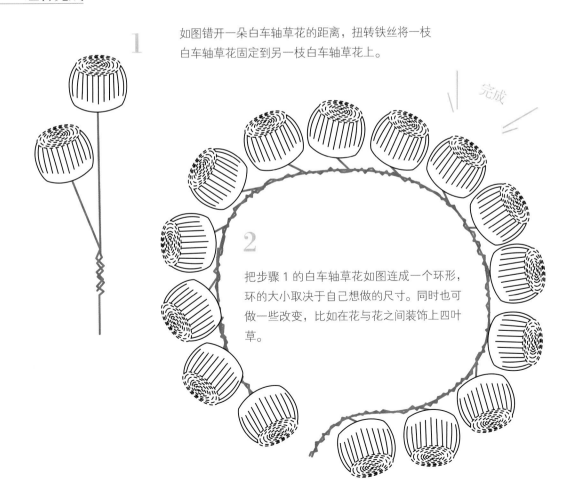

1

如图错开一朵白车轴草花的距离，扭转铁丝将一枝
白车轴草花固定到另一枝白车轴草花上。

完成

2

把步骤 1 的白车轴草花如图连成一个环形，
环的大小取决于自己想做的尺寸。同时也可
做一些改变，比如在花与花之间装饰上四叶
草。

铁线莲

难易度 ✿ ✿ ✾

美丽的铁线莲堪称蔓性植物女王，非常受欢迎。炫彩夺目般的华丽通过折纸强有力地展现在我们眼前。真花一般白色、紫色经常见到，但是做成折纸花时，一般印象都是比较具有现代感的条纹花占多数。

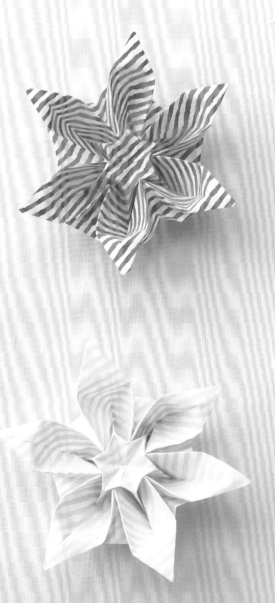

折纸的用量：[1朵花的用量] 15 cm×15 cm　1张

材料和工具：剪刀、竹扦

制作正六边形

1

如图竖着、横着分别
折出折痕。

2

如图横着进行对折。

3

如图在左半部分的上
方折出折痕。

4

以中间的▲处为轴
心，把★对齐步骤3
折出的折痕进行折
叠。

5

折叠后的状态。

以中间的▲处为轴
心，把★和左侧边缘
对齐进行折叠。

6

把左右两边的★和☆
的角对齐，沿直线裁
掉上部。

正六边形
制作完成

展开。

制作花

7

如图竖着、斜着12
等分折叠，分别折出
折痕。

8

如图把正六边形的角
对齐中间处，折出折
痕。6处都一样。

9

对齐中间处，折叠6
个边，折出折痕。

10

如图对齐★处，折叠
一边，中间处折出折
痕。6个边都一样。

11

收拢般折叠步骤 10 折出的折痕的中间处最小的正六边形，整体折叠变小。

从正面观察的折叠示意图。

步骤 11 的彩图详解！

如彩图所示，用力折叠外侧的正六边形。

收拢般折叠中间处最小的正六边形。折叠周围的边的同时，收拢折叠竖折折痕以及中间处。

收拢般折叠后的状态。

翻面

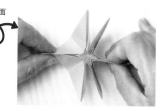

收拢般折叠最小正六边形的同时，通过整体正六边形的折痕，进行整体的收拢般折叠。

彩图详解！

步骤 11 折叠之后，稍微展开的状态。

12

把花瓣的顶端展开，整理其形状。

13

把花瓣的顶端如图向外侧打卷。建议使用竹扦等细棒进行打卷。6 处都同样打卷。

完成

夏之花
折纸

第2章

Summer

百日菊

难易度 ❀ ❀ ❀

我们平常在庭院、公园经常看到这些彩色的花。本书的作品重点
在于花芯，使用小型打孔机，制作出星形部件。可改变花瓣、花
芯的颜色，进行多种组合尝试。

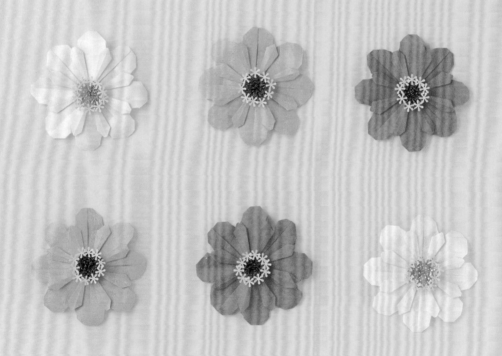

折纸的用量： [1朵花的用量] 10 cm×10 cm　1张

[1个花芯的用量] 1.5 cm×15 cm　1张　[用打孔机制作星形部件] 1 cm×1 cm　10张左右

材料和工具： 黏合剂、竹扦、剪刀、打孔机（有的情况下）

制作花瓣

1

如图竖着、横着分别折出折痕。

2

如图对齐中间处，折出折痕。

3

把4个角对齐步骤2折出的折痕的交点，用力斜着折出折痕。

4

把★和★对齐般，使中间处正方形凹陷。把☆和☆、◎和◎对齐，进行折叠。

彩图详解！

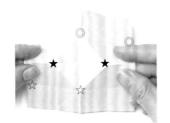

把中间处正方形的左右两边的折痕竖起，用力折叠。

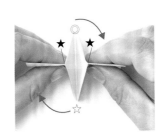

沿着折痕，收拢般折叠。

5

把上面一层折纸向下进行对折。

6

把上面一层折纸向上进行对折。

折叠后的状态。

7

正方形的角如图进行折叠。

8

把步骤 7 中折叠后下方一层折纸的☆和★对齐，压平、折叠。剩余的 3 处也同样进行折叠。

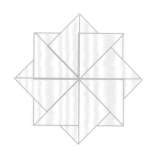

折叠后的状态。

9

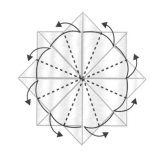

把步骤 8 中折叠后的部分向相反一侧摁倒般折出折痕。

10

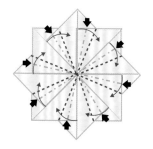

把步骤 9 中折叠后的部分压平的同时展开。

制作要点

比较细小的部位，建议用顶端比较细的竹扞去打开，会折叠得更漂亮。

11

放大图

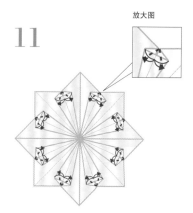

把步骤 10 折叠部分的顶端，斜着折出折痕。

12

放大图

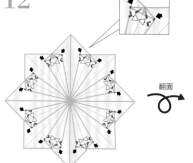

翻面

对齐步骤 11 折出的折痕，把角向里面折叠并压平。

13

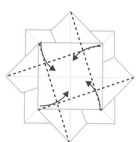

把中间处的正方形的 4 个角斜着进行折叠。

14

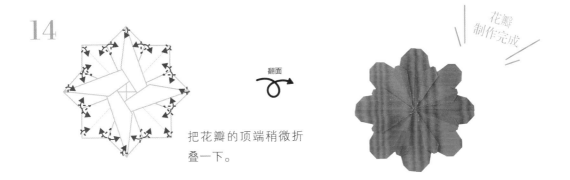

翻面

把花瓣的顶端稍微折
叠一下。

花瓣
制作完成

制作花芯

1

黏合剂

把折纸横着对折，用黏合剂粘贴。

2

1~1.5 mm

2 mm

下面留出 2 mm，每隔 1~1.5 mm 剪出剪口，一直剪到最后。

3

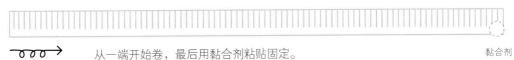

黏合剂

从一端开始卷，最后用黏合剂粘贴固定。

4

用打孔机制作 10 个左右的星形部件，用黏合剂
粘贴固定到步骤 3 部件的边缘上。

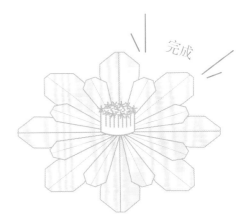

完成

在花芯的背面涂上黏合剂，粘贴
到花瓣的中间处。

马达加斯加茉莉

难易度 ✿ ✿ ✿ ✿

纯白的小花非常漂亮可爱。飞镖形状的折纸花搭配简单
易做的折纸叶子，制作要点就是完成时都要使其呈膨松
状。这样的折纸作品装饰到房间里，会让人感觉到一股
芳香扑面而来。

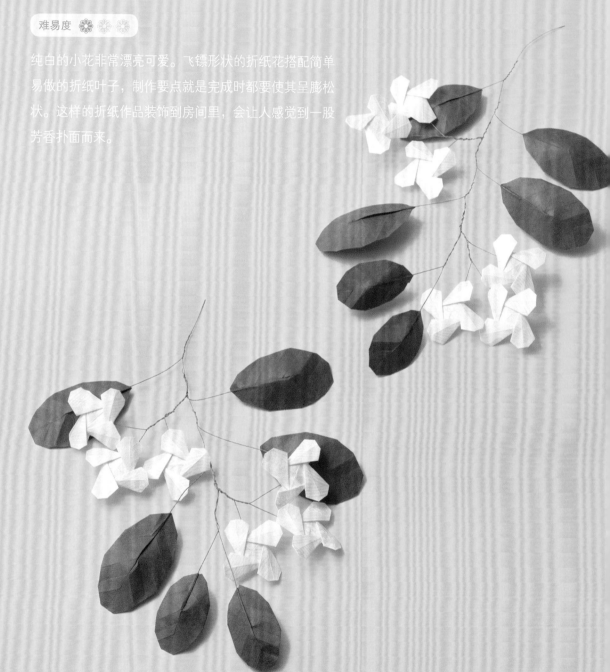

（完成后的大约尺寸：花 3 cm × 3 cm、整体 27 cm × 16 cm）

折纸的用量： [6朵花的用量] 5 cm × 5 cm　6张

[6片叶子的用量] 5 cm × 5 cm　4张　3.75 cm × 3.75 cm　2张

材料和工具： 28 号铁丝（ 9 cm 10根、18 cm 2根）、黏合剂、竹扦、镊子

制作花

1

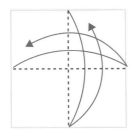

如图竖着、横着分别折出折
痕。

2

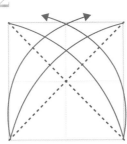

如图斜着向左、向右分别折
出折痕。

3

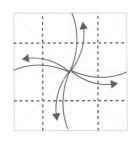

对齐中间处，折出折痕。

4

翻面

对齐步骤 3 折出的折痕，再
次折出折痕。

5

用力折出山折线、谷折线，
如右所示折叠中间处的正
方形。

6

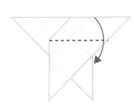

翻面

把右上方向下折叠。

7

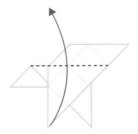

把左下方的三角形向上折叠。

步骤 5 的彩图详解！

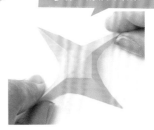

沿着山折线，使中间的正方
形竖起。

沿着中间处的谷折线，进行
沉折。

沿着左右的谷折线，收拢般
折叠。

8

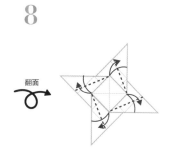

翻面

把角对齐中间处的正方形的边，折出折痕。

9

把三角形对齐折痕，展开后，折叠并压平。

制作
要点

比较细小的部位，建议用顶端比较细的竹扦去打开，会折叠得更漂亮。

10

折叠后的状态。

翻面

把超出步骤 9 花瓣的部分折叠并压平。

翻面

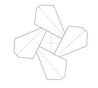

11

4 个角稍微向后折一下。

折叠后的状态。

12

3 mm

用手指或者镊子把 9 cm 的铁丝的顶端弯平 3 mm，呈 L 形。

13

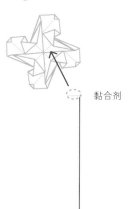

黏合剂

在铁丝的顶端涂上黏合剂，插到花背面的空隙处粘贴。

14

花
制作完成

翻面

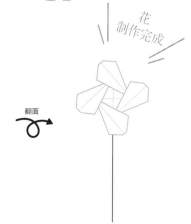

制作 6 个相同的部件。

制作叶子

同 p.57、p.58 浜茄子叶子的制作方法。

黏合剂

把 1 片大叶子和 1 片小叶子分别粘贴固定到 18 cm 的铁丝上。

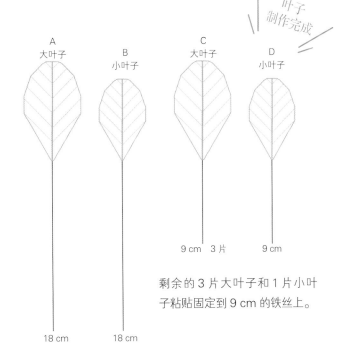

叶子制作完成

A
大叶子

B
小叶子

C
大叶子

D
小叶子

9 cm 3 片 9 cm

18 cm 18 cm

剩余的 3 片大叶子和 1 片小叶子粘贴固定到 9 cm 的铁丝上。

组合完成

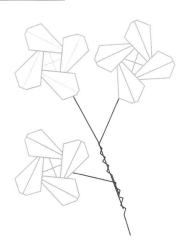

扭转铁丝把 3 朵花组合固定到一起。相同的部件制作 2 个。

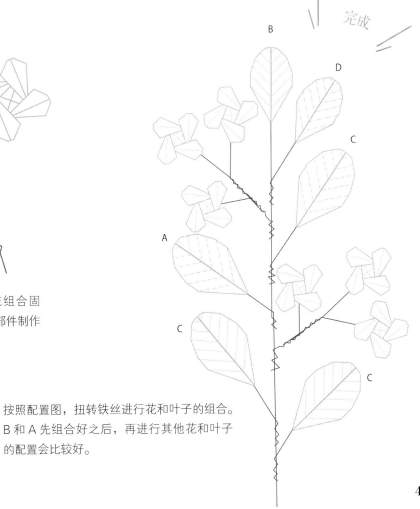

完成

B

D

C

A

C

C

按照配置图,扭转铁丝进行花和叶子的组合。
B 和 A 先组合好之后,再进行其他花和叶子的配置会比较好。

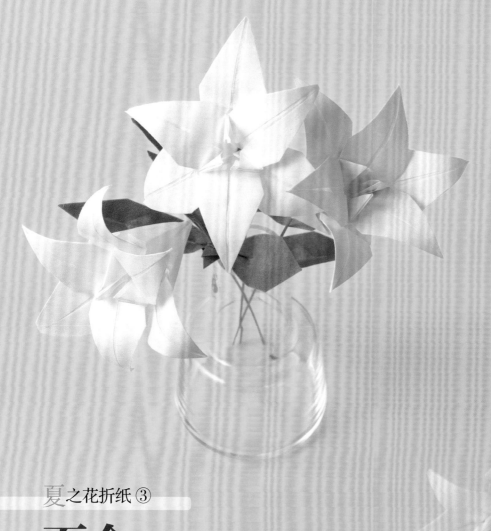

百合

难易度 ✿ ✿ ✿

百合可以说是夏之花的代表。制作要点就是多个部件
重叠组合，让花瓣看起来很大。制作多个百合花，插
到一个大瓶子里，用来装饰房间，感觉满屋子似乎飘
溢着百合的香气。制作时，把绿色的丝带缠到铁丝上，
会更完美。

折纸的用量： [1朵花的用量] 15 cm×15 cm　2张
　　　　　　　[4片叶子的用量] 10 cm×5 cm　4张

材料和工具： 18号铁丝（18 cm）、黏合剂、剪刀、竹扦、针、无线电钳子

制作花瓣

1

折叠成基础的双正方形（参照 p.13），然后展开。

2

如图把右端的角裁掉。

3

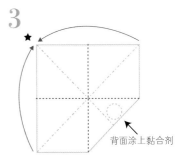

背面涂上黏合剂

如图在裁掉角处的背面一半涂上黏合剂，沿着折痕，折成基础的双正方形（参照 p.13）。

4

放大

旋转

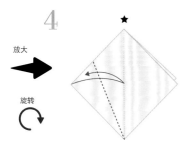

对齐中间处，折出折痕。3 处都按照上述方法处理。

5

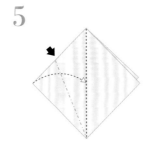

沿着步骤 4 折出的折痕展开，折叠并压平。3 处都按照上述方法处理。

6

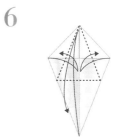

折出折痕。3 处都按照上述方法处理。

7

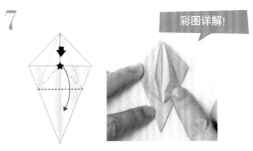

彩图详解！

把★处通过步骤 6 折出的折痕向下折叠，两端沿着步骤 6 的折痕折叠并压平。3 处都按照上述方法处理。

8

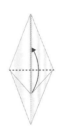

把步骤 7 中折叠部分的下方向上折叠。3 处都按照上述方法处理。

9

竖着进行对折。3 处都按照上述方法处理。

10

把下方的左右边缘对齐中间处，进行折叠。3 处都按照上述方法处理。

11

把上面一层折纸向下折叠。3 处都按照上述方法处理。

12

彩图详解!

按照步骤 1~11 的方法进行折叠，制作 2 个相同的部件。其中 1 个上方凸出的部分向外折叠。

13

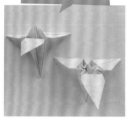

彩图详解!

2 个部件制作完成后的状态。

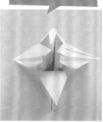

彩图详解!

把步骤 12 中没有将凸出部分向外折的 1 个部件放到上面，把 2 个部件重叠到一起。

从上面观察到的重叠图。

花瓣制作完成

使用竹扦给花瓣打卷。

制作叶子

1

竖着对折，折出折痕。

2

对齐中间处，把上方的角折出折痕。下方左右的角对齐中间处，进行折叠。

3

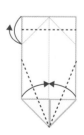

下方左右的角对齐中间处，进行折叠。上方对齐步骤 2 折出的折痕下端，再次折出折痕。

4

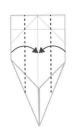

左右两边对齐中间处，进行折叠。

5

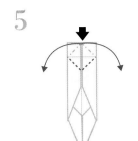

把上面一层折纸对齐步骤2、3折出的折痕压平，左右展开。

翻面

6

竖着对折。制作4个相同的部件。

叶子制作完成

组合完成

1

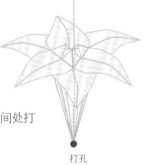

打孔

用针在花的中间处打孔。

2

1 cm 黏合剂

把铁丝的顶端用无线电钳子折弯1 cm，涂上黏合剂。

3

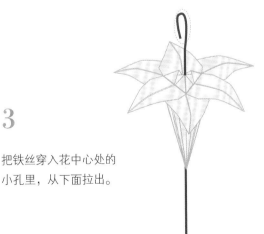

把铁丝穿入花中心处的小孔里，从下面拉出。

4

在花的下方，铁丝宛如插入2片叶子之间。然后在2片叶子下方5 cm左右处再组合2片叶子。叶子的顶端稍微展开。

制作完成

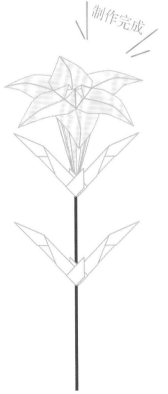

礼物包装盒装饰

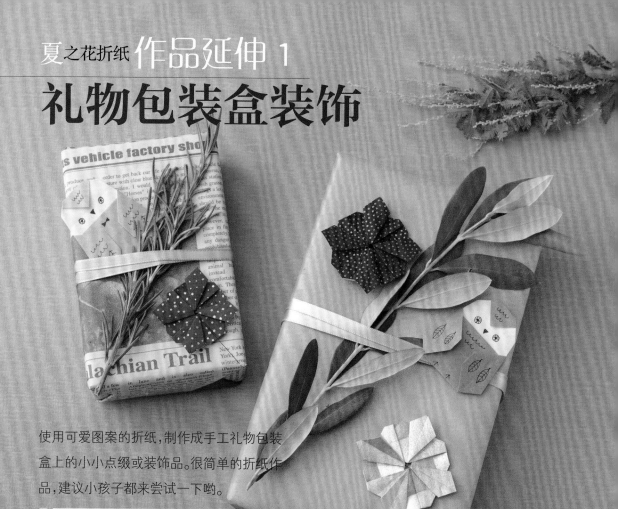

使用可爱图案的折纸,制作成手工礼物包装盒上的小小点缀或装饰品。很简单的折纸作品,建议小孩子都来尝试一下哟。

折纸的用量 :[1只鸦的用量] 7.5 cm × 7.5 cm 1张
　　　　　　[1朵花的用量] 7.5 cm × 7.5 cm 1张

材料和工具 :笔

(完成后的大约尺寸 : 鸦 4.5 cm × 5 cm、花 5.5 cm × 5.5 cm)

制作鸦

1

如图竖着、横着分别折出折痕。

2

上下的角对齐中间处,折出折痕。

3

上下的角对齐步骤2折出的折痕,进行折叠。

4

1/2

如图把下方向上折叠,一直折到上面部分的1/2处。

5

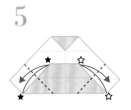

把★和★、☆和☆对
齐折出折痕。

6

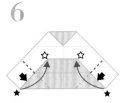

把★部分对齐☆部分，
折叠并压平。

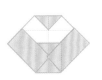

折叠后的状态。

7

翻面

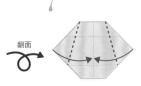

折叠左右两边。

8

翻面

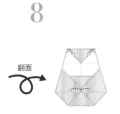

把上方左右的角稍微
向后面折叠。把翅膀
稍微向里折叠进去。

9

鸮
制作完成

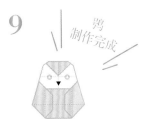

用笔画出鸮的脸部细
节和身体上的花纹。

制作花

1

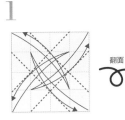

翻面

如图16等分折出折
痕。4个角斜着进
行折叠，用力折出
折痕。

2

把★和★对齐般，使
中间处正方形凹陷。
把☆和☆、◎和◎
对齐，进行折叠（参
照 p.43 ）。

3

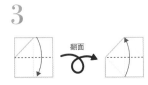

翻面

把上面一层折纸的上面部分向下折
叠。翻过来之后，把上面一层折纸
的下面部分向上折叠。

4

放大

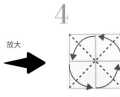

4个正方形的角如图
进行折叠。

5

☆

步骤4中折叠后的下面部
分的☆和★对齐，压平
般折叠。剩余的3处也按照上
述方法进行处理。

6

沿着折痕进行折叠。

7

把上面的角向内侧压
平般折叠进去。

8

4个角稍微向后面折
叠。

花
制作完成

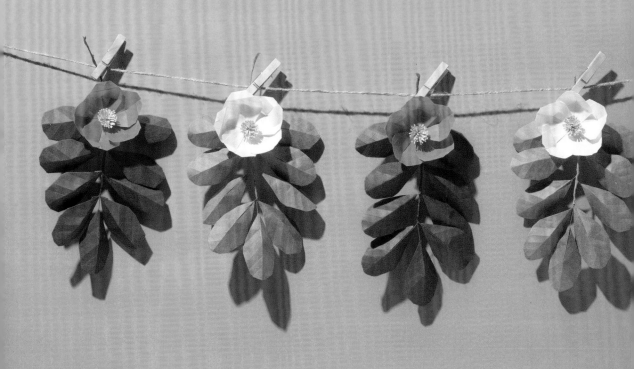

夏之花折纸 作品延伸2

浜茄子装饰

以健康茶著称的玫瑰果，其花就是"浜茄子"。制作好的几朵浜茄子如图装饰到麻绳上，宛如夏季风格的拉花装饰。

（完成后的大约尺寸：花6 cm×6 cm、整体20 cm×11 cm）

折纸的用量： [1朵花的用量] 3.75 cm×3.75 cm　5张　　[1个花芯的用量] 2 cm×10 cm　1张
[1枝叶子的用量] 5 cm×5 cm　9张

材料和工具： 28号铁丝（9 cm）9根、花艺胶带、黏合剂、剪刀、竹扦、镊子

制作花瓣

1

如图竖着、横着分别折出折痕。对齐中间处，上方和左右两边折出折痕。

2

对齐折痕，折叠上方和左右两边。

3

左右的角稍微折叠一下。

4

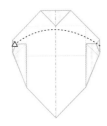

向后面进行对折。

5

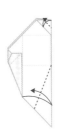

上方和右下方折出折痕后展开。

6

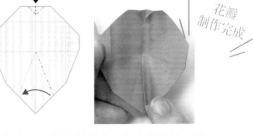

彩图详解!

花瓣制作完成

对齐步骤 5 折出的折痕，上方折叠并压平，下方沿着山折线进行重叠。制作 5 个相同的部件。

制作叶子

1

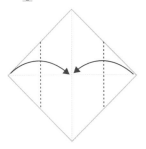

如图竖着、横着分别折出折痕。对齐中间处，折叠左右两边。

2

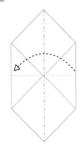

向后面进行对折。

3

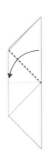

如图斜着进行折叠。

4

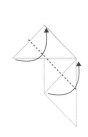

如图斜着进行折叠。

5

如图斜着进行折叠，然后返回到步骤3折叠之前的形状。

6

折叠上面一层折纸的角。背面也是按照上述方法进行处理。

7

如图斜着进行折叠。

8

把步骤7折叠的部分保持原样，然后展开。

9

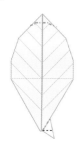

把上方的角向后面折叠。下方露出的部分向后面折叠进去。

叶子制作完成

制作9个相同的部件。

制作花芯

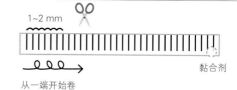

1~2 mm

从一端开始卷

黏合剂

对折后用黏合剂粘贴的折纸，每隔1~2 mm剪出剪口。然后从折纸的一端开始，缠卷结束处涂上黏合剂，粘贴固定。

花芯制作完成

花的组合完成

1

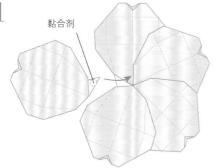

黏合剂

制作花瓣的步骤6中，折叠后形成的下方部分涂上黏合剂，如图粘贴到花瓣的背面。

2

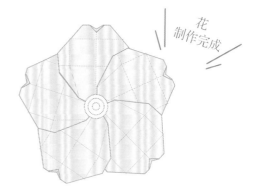

花制作完成

在花芯的背面涂上黏合剂，粘贴到花的中间处。

组合完成

1 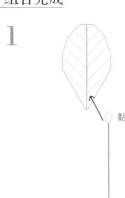 在铁丝的顶端涂上黏合剂，粘贴并插到叶子背面的空隙处。

黏合剂

叶子背面稍微摁压，使其展现膨松状。

 制作9个相同的部件。

2 用手指或镊子把3根铁丝扭转到一起。

3 如图在其上方再把2根铁丝扭转上。最后把剩余4根铁丝都扭转上。

4

把花艺胶带缠绕到中间处的铁丝上。

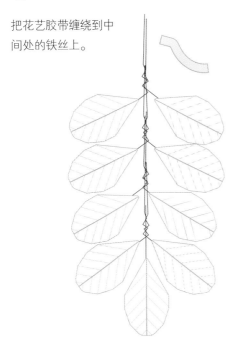

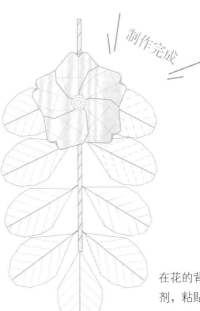

制作完成

在花的背面涂上黏合剂，粘贴到叶子的上方。

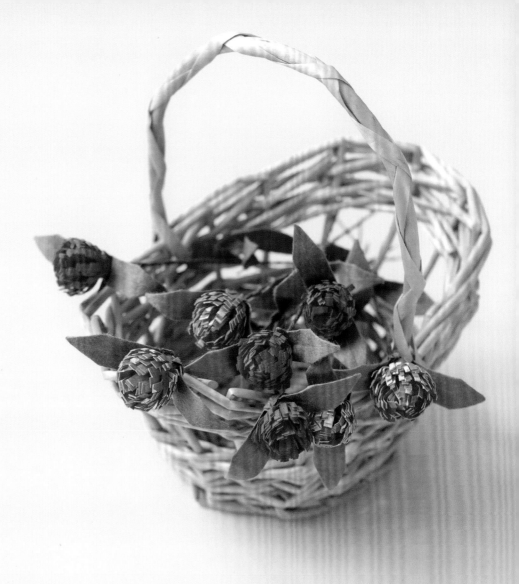

夏之花折纸 ④

野草莓

难易度 ✿ ✿ ✿

野草莓长着小小的花瓣，有很多别名，比如千日红。这款作品和白车轴草的制作方法比较相似。最有趣的是把有层次感的折纸重叠到一起。完成后，放入提篮或者瓶子里，可用来装饰桌子或者点缀各种架子。

折纸的用量： [花a的用量] 4 cm × 15 cm　1张　[花b的用量] 3.2 cm × 7.5 cm　1张

[4片叶子的用量] 2 cm × 4 cm　4张

材料和工具： 28 号铁丝（9 cm）8 根、花艺胶带、黏合剂、剪刀、镊子、竹扦

制作花

1

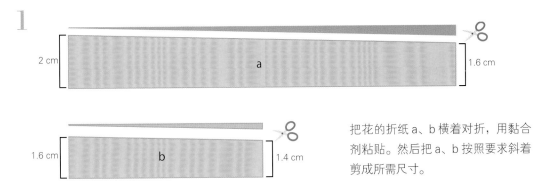

把花的折纸 a、b 横着对折，用黏合剂粘贴。然后把 a、b 按照要求斜着剪成所需尺寸。

2

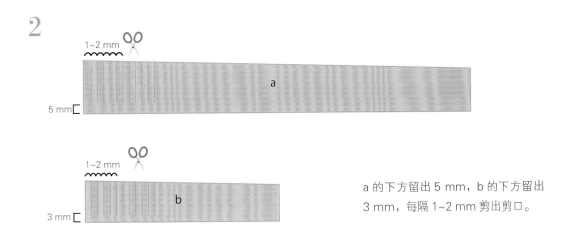

a 的下方留出 5 mm，b 的下方留出 3 mm，每隔 1~2 mm 剪出剪口。

3

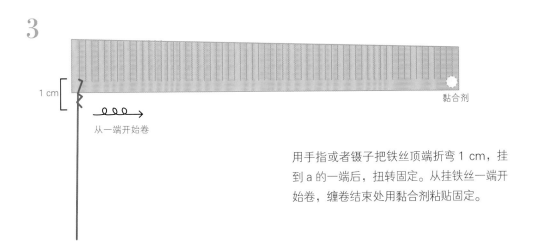

从一端开始卷

黏合剂

用手指或者镊子把铁丝顶端折弯 1 cm，挂到 a 的一端后，扭转固定。从挂铁丝一端开始卷，缠卷结束处用黏合剂粘贴固定。

4

黏合剂　　　　　　　　　　　　　黏合剂

从一端开始卷

在 b 的一端涂上黏合剂，从
步骤 3 卷好的 a 的上方开
始缠卷，最后用黏合剂粘贴
固定。

5

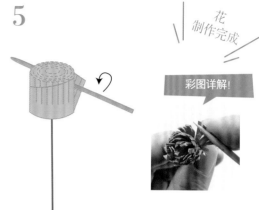

花
制作完成

彩图详解！

黏合剂晾干之后，每 3~4 片花瓣
整体用竹扦等向内侧轻轻打卷。

制作叶子

1

竖着对折，折出折痕。

2

把上方的左右两边折出折痕，
下方的左右两边对齐中间处，
进行折叠。

3

对齐中间处，折叠下方的
左右两边。上方对齐步骤 2
折出的折痕，再折出折痕。

4

左右两边对齐中间处，进行
折叠。

5

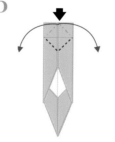

翻面

对齐步骤 2 折出的折痕，压
平的同时左右展开。

6

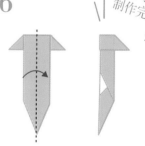

叶子
制作完成

对折。制作 4 个相同的部件。

组合完成

1

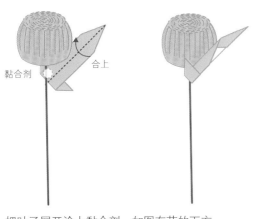

黏合剂　合上

把叶子展开涂上黏合剂，如图在花的下方，
包裹着铁丝般合上叶子。

2

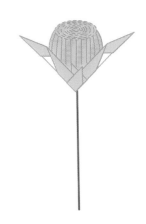

相反一侧也按照上述方法处
理。

3

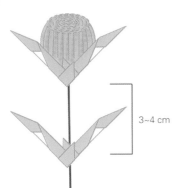

3~4 cm

如图在叶子下方 3~4 cm
处按照上述方法继续粘贴
组合叶子。

4

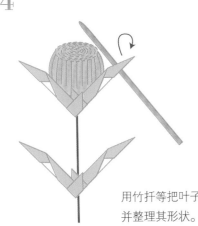

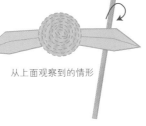

从上面观察到的情形

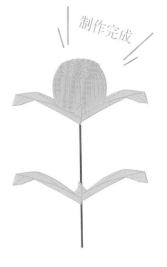

制作完成

用竹扦等把叶子向外侧打卷，
并整理其形状。

鸢尾花

难易度 ✿ ✿ ✿

鸢尾花拥有夏天专属的颜色，非常吸引人。使用1张折纸，可不断地通过收拢折叠出花瓣的特点。要折叠好几层，所以每一层都要用力折出折痕，作品形状会更美观。

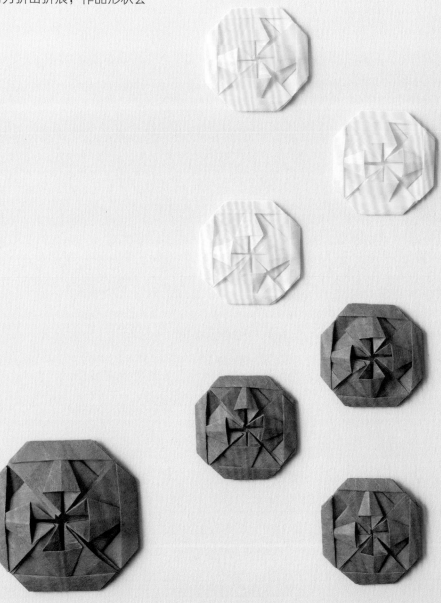

折纸的用量： [1朵大花的用量] 10 cm×10 cm　1张　[1朵小花的用量] 7.5 cm×7.5 cm　1张

材料和工具： 竹扦

制作花

1

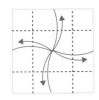

如图竖着、横着分别折出折痕。4 条边对齐中间处，折出折痕。

2

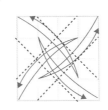

4 个角对齐步骤 1 折出的折痕的交点，斜着折出折痕。

翻面

3

把★和★对齐般，使中间处的正方形凹陷。把☆和☆、◎和◎对齐，进行折叠（参照 p.43 ）。

彩图详解！

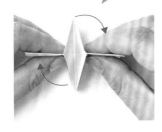

放大

4

把上面的一层折纸向下进行对折。

翻面

5

同样把上面的一层折纸向上进行对折。

6

翻面

放大

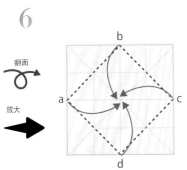

上面正方形的角对齐中间处，按照 a~d 的顺序进行折叠。

制作 要点

折叠 d 的时候，需要在折叠的同时，插入到重叠部分 a 的下方。

7

彩图详解！

把步骤 6 折叠后部分的顶端对齐中间处，展开，然后折叠并压平。

8

步骤 7 折叠的角向相反一侧摁倒般折出折痕。

9

对齐步骤 8 折出的折痕，折叠并压平。

制作
要点

比较细小的部位，用顶端比较细的竹扦等工具操作会更方便。打开中间，然后用力折叠下去。

10

对齐中间处，折叠角。

彩图详解！

11

翻面

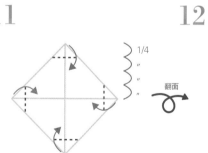

1/4

如图角在 1/4 高度处折叠。

12

翻面

把盖在上面的部分卷入般进行折叠。

制作完成

秋之花
折纸

第**3**章

Autumn

万寿菊

难易度 ✿ ✿ ✿

万寿菊开着橙色、黄色等暖色系的可爱小花。以风车般的形状为基础，重叠的部分折叠竖起，宛如花瓣一样。制作时，比较细小的部位，用竹扦等工具协助折叠会更方便。

折纸的用量：[1朵花的用量] 7.5 cm×7.5 cm　1张

材料和工具：竹扦

制作花

1

翻面

如图竖着、横着分别折出折痕。

2

翻面

如图斜着折出折痕。

3

4 条边对齐中间处，折出折痕。

4

翻面

沿着折痕，折成基础的双三角形（参照 p.13）。

5

折叠后的状态。

把上面一层折纸沿着虚线展开，把下方折叠成三角形后展开。

6

翻面

如图斜着折出折痕。

7

对齐折痕，折叠上面一层折纸，使中间处竖起。

彩图详解!

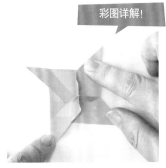

折叠后的状态。

8

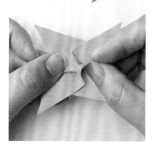

彩图详解!

把中间处折叠并压平成正方形。中间处的顶点稍微展开折叠。

步骤8的彩图详解!

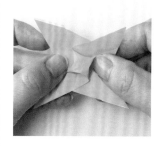

把中间处的正方形四周稍微拉伸，展开的同时，折叠并压平。

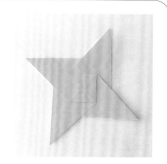

展开折叠后的状态。

9

翻面

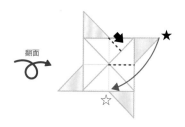

把★和☆对齐，压平的同时进行折叠。

彩图详解!

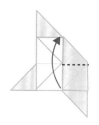

10

把步骤9折叠后的部分向上折叠。

11

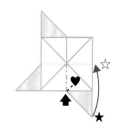

♥部分压平的同时进行折叠。把★的角展开对齐☆处，进行折叠。

制作
要点

比较细小的部位，建议用顶端比较细的竹扦等打开再折叠，会更美观。

折叠后的状态。

12

把左下方的三角形折叠并压
平。

放大

制作
要点

比较细小的部位，建议用
顶端比较细的竹扦等打开
再折叠，会更美观。

折叠后的状态。

13

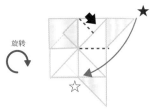

重复步骤 9~12，进行折
叠。重复步骤 11 时，把
横向的正方形往上折，会
更容易操作。

折叠后的状态。

14

翻面

折叠后的状态。

沿着折线，把上面一层折纸
对齐中间处，进行折叠。

15

放大

把角往后面折叠。

折叠后的状态。

制作完成

龙胆

难易度 ✿ ✿ ✿

笔直的茎上，绽放着像花蕾一样的花，这就是龙胆的特点。像竹叶一样顶端尖尖的叶子，与花组合后，龙胆高雅、直立的气势瞬间就展现出来了。可尝试用蓝色、蓝紫色等不同颜色的折纸进行折叠。

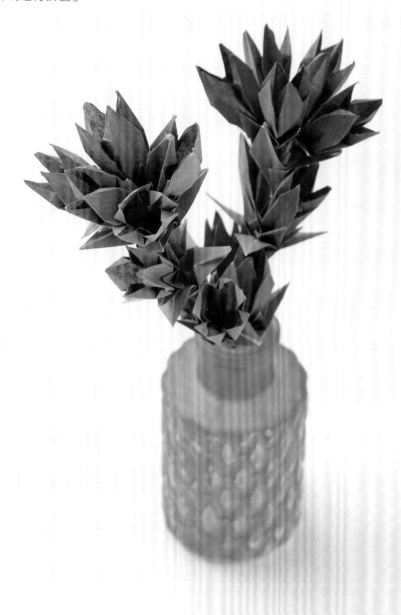

折纸的用量： [9朵花的用量] 5 cm×5 cm　9张　　[9个小花萼的用量] 3 cm×3 cm　9张

[3个大花萼的用量] 5 cm×5 cm　3张

材料和工具： 28 号铁丝（18 cm 3 根、6 cm 6 根）、花艺胶带、黏合剂、针、竹扦、镊子

制作花

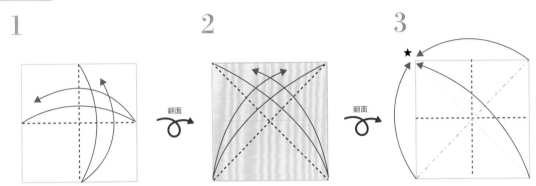

1

如图竖着、横着分别折出折痕。

翻面

2

如图斜着向左、向右折出折痕。

翻面

3

对齐折痕，折成基础的双正方形（参照 p.13）。

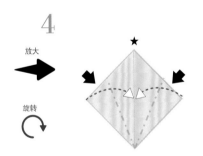

4

放大

旋转

对齐中间处，折叠并压平左右两边。背面也一样。提前折出折痕，会更容易操作。

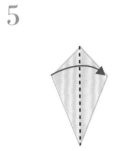

5

在中间处，横向摁倒般折叠。背面也一样。

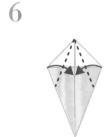

6

对齐中间处，折叠上方的左右两边。4 处都按照上述方法处理。

7

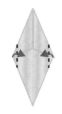

把左右的角稍微折叠
一下。4 处都按照上
述方法处理。

8

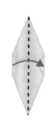

在中间处，横向摁
倒般折叠。背面也
一样。

9

花
制作完成

花稍微展开。制作 9
个相同的部件。

制作
要点

用竹扦等把花瓣的折痕拉
伸展开，会更美观。

制作花萼

1

如图竖着、横着分别折出折
痕。

翻面

2

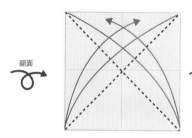

如图斜着向左、向右折出折
痕。

翻面

3

对齐折痕，折成基础的双正
方形（参照 p.13 ）。

4

旋转

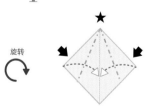

对齐中间处，折叠并压平左
右两边。背面也一样。

5

对齐中间处，折叠右端。4
处都按照上述方法处理。

6

花萼
制作完成

上方展开的部分进行对折，
折出折痕。4 处都按照上述
方法处理。制作 3 个大的、
9 个小的花萼。

组合完成

1

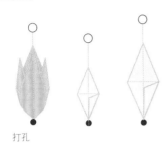

打孔

在花和花萼的下方打孔。

黏合剂

2

用镊子等把铁丝顶端折弯，涂上黏合剂，穿过花和小花萼的孔。用28号长18 cm的铁丝制作3个、28号长6 cm的铁丝制作6个上述部件。

3

把3个28号长18 cm的铁丝的部件捆扎到一起。

4

把2个28号长6 cm的铁丝的部件缠绕到步骤3部件的四周。从下面穿过大花萼，一直穿到缠绕的位置。

完成

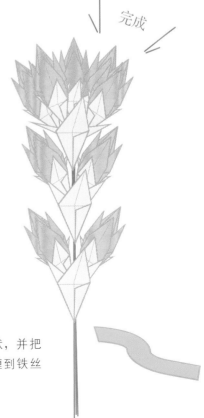

5

在步骤4部件的下方，把2个28号长6 cm的铁丝的部件缠绕上，穿上大花萼。然后在其下方，再缠绕1次铁丝的部件并穿上大花萼。

6

整理其形状，并把花艺胶带缠到铁丝的末端。

书签

用叶子折纸作品制作而成的书签，再搭配上小花和装饰线，精致极了。随书一起赠送时，绝对棒极了。

折纸的用量：[1个叶子书签的用量] 15 cm×7.5 cm　1张　[1朵花的用量] 7.5 cm×7.5 cm　1张

材料和工具：笔、毛线或者丝带等、黏合剂

制作叶子书签

1

如图竖着、横着分别折出折痕。把上方的左右两边对齐中间处，进行折叠。

2

折叠上方的角。

3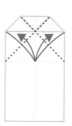

把上方的左右两边对齐中间处，折出折痕。

4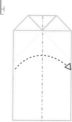

向后面进行对折。

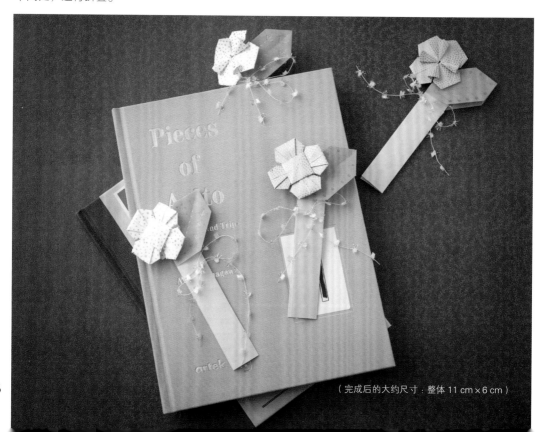

（完成后的大约尺寸：整体 11 cm×6 cm）

5

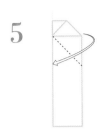

上方进行外翻折。

6

展开的一侧向里进行折叠。背面也一样。

7

叶子书签制作完成

可画上叶脉或者花纹。

制作花

1

折出折痕，折成基础的双正方形（参照 p.13 ）。

2

旋转

把上面一层折纸的左右两边对齐中间处，折出折痕。背面也一样。

3

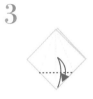

对齐步骤 2 折痕的下方，折出折痕。

4

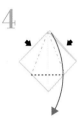

沿着折痕，向下折叠展开。背面也一样。

5

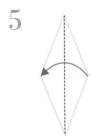

上面一层折纸对折。背面也一样。

6

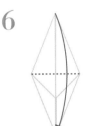

上面一层折纸向下折叠。背面也一样。

7

旋转

把下方的左右两边的角对齐中间处，进行折叠。背面也一样。

8

摁着 ★ 四周，向下折叠展开。然后沿着折痕，左右两边也展开。

9

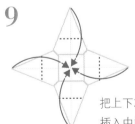

把上下左右的角宛如插入中间处的正方形里一样，进行折叠。

10

翻面

把步骤 7 折叠后的部分，展开并压平。

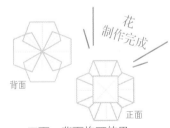

花制作完成

背面

正面

正面、背面均可使用。

组合完成

在花的背面涂上黏合剂，粘贴固定到叶子书签的一侧，然后装饰上丝带或者毛线，会显得更时尚漂亮。

落叶墙饰

一堆落叶中蹲着一只拿着橡子的松鼠，四周散落着树枝、枯藤、野蔷薇。秋季元素收集满满，折叠制作出非常有季节感的落叶墙饰。其中折纸枯藤制作时多下功夫，成品看起来像是真的一样。

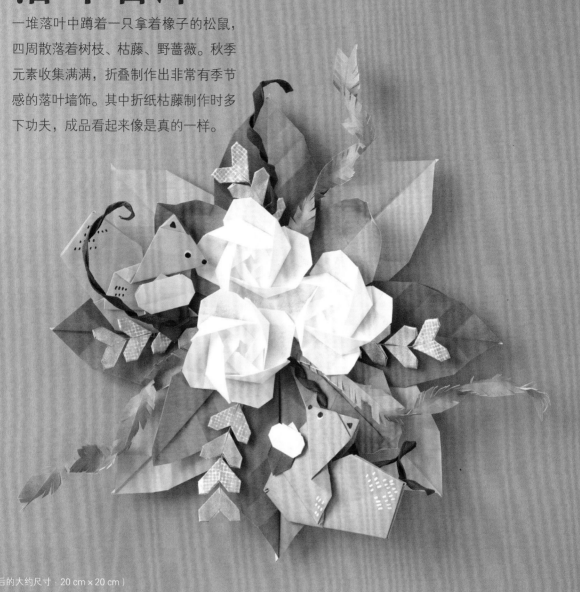

（完成后的大约尺寸：20 cm × 20 cm）

折纸的用量：　[大野蔷薇部件的用量]10 cm × 10 cm　3张　　[小野蔷薇部件的用量] 6 cm × 6 cm　3张
　　　　　　　[松鼠的用量]15 cm × 15 cm　2张
　　　　　　　[大橡子的用量] 5 cm × 5 cm　1张　　[小橡子的用量] 3.75 cm × 3.75 cm　1张
　　　　　　　[心形叶子的用量] 2 cm × 3.75 cm　16张
　　　　　　　[枯叶A的用量] 7.5 cm × 7.5 cm　8张（每一种颜色4张）　[枯叶B的用量] 7.5 cm × 7.5 cm　4张
　　　　　　　[锯齿形枯藤的用量] 2 cm × 15 cm　3张　[卷曲形枯藤的用量] 1 cm × 15 cm　3张

材料和工具：28 号铁丝（18 cm 3 根、9 cm 4 根）、厚纸（直径 10 cm）1 张、黏合剂、笔、剪刀、镊子

制作大野蔷薇部件

1

按照 p.43 的步骤 1~6 的方法折叠。折叠时，步骤 1~3 为背面，步骤 4~6 为正面。

2
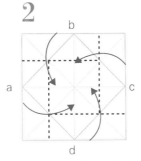

把上面的正方形对齐中间处，按照 a~d 的顺序进行折叠。

3
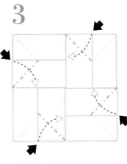

步骤 2 折叠部分的顶端向里面压平般折叠进去。

彩图详解！

4
翻面
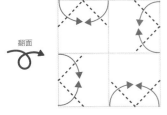

把正方形的角分别如图进行折叠。

5
翻面
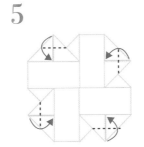

如图折叠步骤 4 折叠部分的顶端。

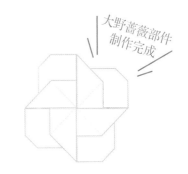
大野蔷薇部件制作完成

制作小野蔷薇部件

1

按照大野蔷薇部件的步骤 1、2 的方法进行折叠。

2
翻面
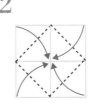

对齐中间处，折叠角。

3
翻面
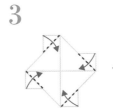

折叠凸出的部分。

小野蔷薇部件制作完成

组合完成

把大野蔷薇部件闭合的部分打开，放进小野蔷薇部件。制作 3 个相同的部件。

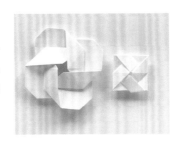

野蔷薇制作完成

制作松鼠

1

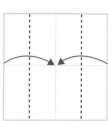

如图竖着、横着分别折出折痕。左右两边对齐中间处，进行折叠。

2

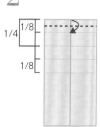

把上方一半的 1/8 向下折叠。

3

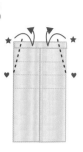

★ 部分沿过 ♥ 的虚线，对齐步骤 2 折叠部分下方的线，折出折痕。

4

沿着步骤 3 折叠的折痕，折叠并压平上方的左右两边。

5

如图折叠步骤 4 折叠部分的顶端。

6

在中间处进行对折。

7

把左上的角向里折叠。

8

沿 ★ 和 ★、♥ 和 ♥ 的连接线折出折痕。

9

沿着折痕，进行阶梯折。

10

对齐中间处，通过1/8 折痕，进行阶梯折。

11

捏着 ★ 处，在内侧向上折叠。

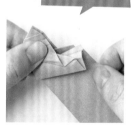

彩图详解!

12

下方部分进行内塞折（参照 p.14）（尽量长长地拉出）。

彩图详解!

13

为了制作尾巴，如图把两端向里折叠并压平。

14

松鼠制作完成

把背部和下方凸出的部分向内侧折叠。制作 2 个相同的部件。然后用笔画出脸部细节和花纹。

制作橡子

1
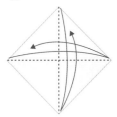

如图竖着、横着分别折出折痕。

2
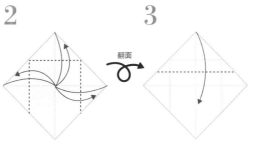

上方和左右两边对齐中间处，折出折痕。

3

把步骤2中上方的折痕和中间处横折的折痕对齐，进行折叠。

4

把步骤3中折叠部分的角向里面进行折叠。

5

把右端对齐步骤2折出的折痕，进行折叠。

6

沿着折线，展开♥部分，压平般进行折叠。

7

把左端和右端对齐，进行折叠。

8

沿着折线，展开♥部分，压平般进行折叠。

9

如图进行阶梯折。后面一层折纸不折叠。

10

折叠左右两端。把上面一层的三角形向上折叠。

11

折叠左右两边下方的角。

橡子制作完成

涂上颜色。大小各制作1个。

制作心形叶子

1

如图竖着、横着分别折出折痕。4个角对齐中间处进行折叠，然后折叠左右两边的角。

2

如图进行对折。

3

左右两边斜着向上折叠。

心形叶子制作完成

制作16个相同的部件。

组合心形叶子的枝

1

2~3 mm

用镊子把9 cm的铁丝的顶端如图折弯2~3 mm，使其呈〈形。

2

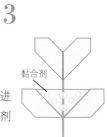

黏合剂

叶子展开，插进铁丝，用黏合剂粘贴并闭合。

3

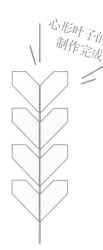

黏合剂

把第2片叶子也展开，放上铁丝，用黏合剂粘贴并闭合。剩余的2片也一样。制作4个相同的部件。

心形叶子的枝制作完成

制作枯叶 A

1

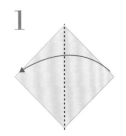

进行对折。

2

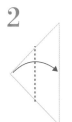

上面一层折纸进行对折，背面也一样。

3

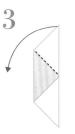

沿着步骤2折叠的三角形，斜着进行折叠。

4

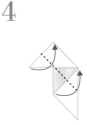

如图斜着进行折叠。

5

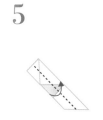

折叠之后，返回步骤3折叠之前的形状。

6

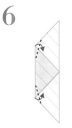

折叠上面一层折纸的角。背面也一样进行折叠。

7

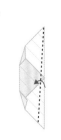

右侧斜着进行折叠。

8

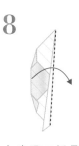

在步骤7折叠的状态下，展开上面的一层折纸。

枯叶 A制作完成

制作8个相同的部件。

制作枯叶 B

1

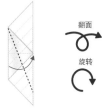

翻面

旋转

按照枯叶A的步骤1~5的方法折叠。折叠上面的一层折纸。

2

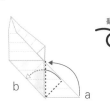

翻面

b

a

按照a→b的顺序进行折叠，并插到里面。

枯叶 B制作完成

制作4个相同的部件。

制作锯齿形枯藤

1 对折并用黏合剂粘贴。

黏合剂

2 再次进行对折。

3 2~3 mm

2 mm

每隔 2~3 mm 斜着剪出剪口，然后展开折纸。

4 拿着折纸的两端，像包裹糖果般前后扭转。制作 3 个相同的部件。

制作卷曲形枯藤

1 黏合剂

把 18 cm 的铁丝放在折纸上，进行对折，用黏合剂粘贴。

2 拿着折纸的两端，像包裹糖果般前后扭转。制作 3 个相同的部件。

组合完成

1 枯叶A

把 8 片枯叶 A 粘贴到直径 10 cm 的厚纸上。

2 枯叶B

在其上方再粘贴 4 片枯叶 B。

3 心形叶子的枝

把 4 根心形叶子的枝粘贴到步骤 2 的部件上。

4 锯齿形枯藤

卷曲形枯藤

野蔷薇

在步骤 3 的基础上，粘贴上 3 朵野蔷薇，野蔷薇之间粘贴上锯齿形枯藤和卷曲形枯藤。

5 最后粘贴上松鼠和橡子。

制作完成

松鼠

橡子

瞿麦花

难易度 ❀ ❀ ❀

花瓣顶端剪出剪口，呈现锯齿形状，更像真正的瞿麦花了。紫色、粉色、红色花等因品种而异，可制作出不同形状的各具特色的瞿麦花。挑选自己喜欢的种类，营造出其独特的感觉吧！

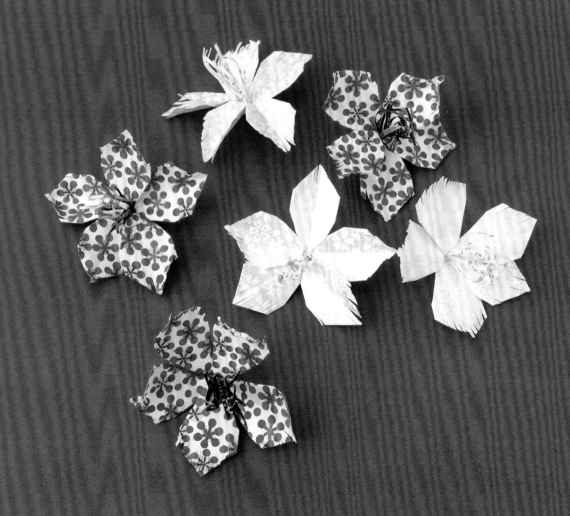

（完成后的大约尺寸：花 7 cm×7 cm）

折纸的用量：[1朵花的用量] 3 cm×3 cm　5张　[1个花芯的用量] 7.5 cm×2.5 cm　1张

材料和工具：黏合剂、剪刀、竹扦

制作花瓣

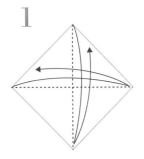

1

如图竖着、横着分别折出折痕。

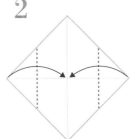

2

如图左右两边对齐中间处，进行折叠。

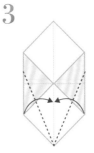

3

如图左右两边对齐中间处，进行折叠。

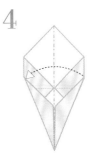

4

向后面进行对折。

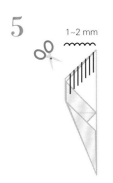

5

在花瓣的顶端剪出剪口。

6

在下方5 mm左右处折出折痕。

7

捏着步骤6的折痕下方，展开花瓣。

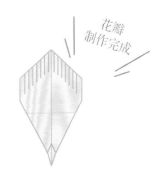

花瓣制作完成

制作5个相同的部件。

制作花芯并组合完成

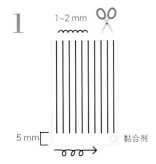

1

竖着对折并粘贴，每隔1~2 mm剪出剪口。从一端开始卷，结束处用黏合剂粘贴固定。

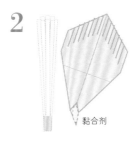

2

给5片花瓣涂上黏合剂，粘贴到花芯上。组合完之后，用竹扦给花瓣、花芯轻轻打卷。

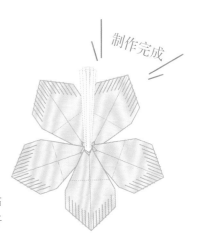

制作完成

松虫草

难易度 ❀

褶边般的花瓣呈现出优雅感觉的折
纸作品。制作的特点就是把每一片
花瓣折叠竖起。随着花芯颜色的改
变，瞬间时尚感展现出来了。

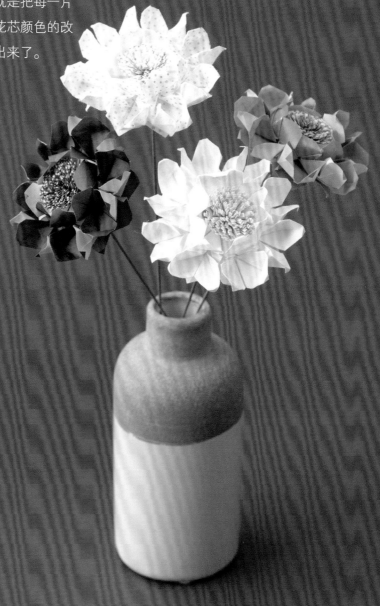

折纸的用量：[8片花瓣的用量] 5 cm×5 cm　8张　[1个花芯的用量] 2 cm×15 cm　2张

材料和工具：18 号铁丝（19 cm）1 根、黏合剂、剪刀、竹扦、无线电钳子

制作花瓣

1

按照 p.47 步骤 1~5 的方法
折叠（折纸的正面、背面正
好相反）。

2

如图折叠并压平右边的三角
形。背面也一样。

彩图详解！

折叠后的状态。

3

把正方形的左右角对齐中间
处折出折痕。背面也一样。

4

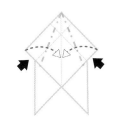

旋转

沿着折痕，把左右两边向里
面折叠并压平。背面也一样。

5

把上面的四边形如图折叠。
里面的部分折成三角形后展
开。背面也一样。

6

如图把里面的部分撑开般折
叠竖起。

7

上面的角稍微向后面折叠一下。
下方上面的一层折纸向后面折
叠。折叠后的部分用竹扦打卷。

花瓣
制作完成

制作 8 个相同的部件。

制作花芯

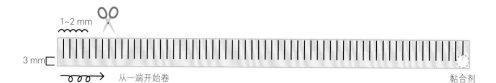

1~2 mm

3 mm

✂

从一端开始卷

黏合剂

把折纸进行对折，用黏合剂粘贴。

每隔 1~2 mm 剪出剪口。从一端开始卷，最后用黏合剂粘贴固定。

然后再卷一张，缠卷结束处也用黏合剂粘贴固定。

花芯制作完成

组合完成

1 在花瓣下方凸出部分涂上黏合剂，把 8 片花瓣粘贴组合到一起。花芯的底部涂上黏合剂，粘贴到花的中间处。

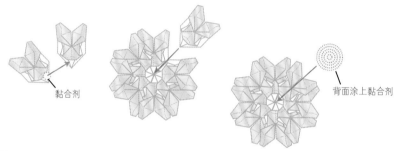

黏合剂

背面涂上黏合剂

5~6 mm

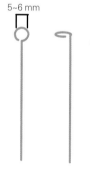

2 用无线电钳子把铁丝的顶端折弯成直径 5~6 mm 的圆，使其呈 L 形。

制作完成

步骤 1 部件的背面

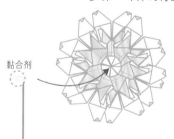

黏合剂

3 在步骤 2 铁丝的顶端涂上黏合剂，避开背面的花瓣，粘贴到步骤 1 部件背面的中间处。因为花有点重，建议倒立着晾干之后再摆正（黏合剂晾干时间有所不同，注意黏合剂的使用说明）。

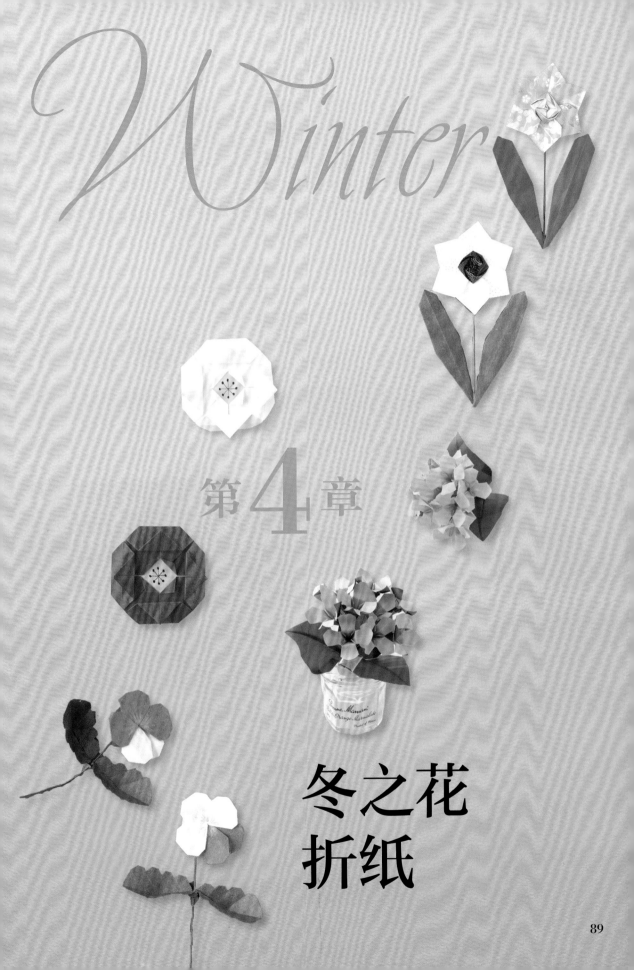

Winter

第4章

冬之花
折纸

三色堇

难易度 ✿

三色堇的花小，并且花开得很多。花虽然小，但是因为张弛有度的色彩
颇受欢迎。在折纸花作品中，折叠成两种颜色的花瓣，不局限于白色和
紫色，也可自由组合搭配自己喜欢的颜色。

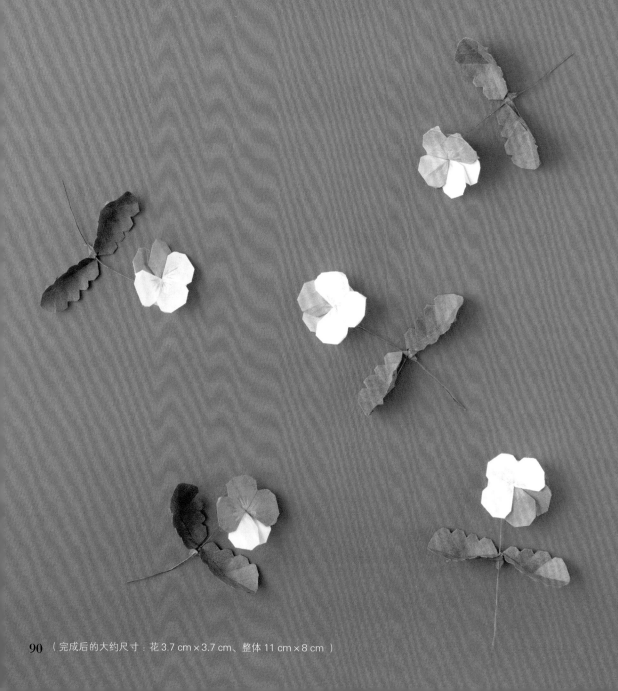

折纸的用量： [1片花瓣a的用量] 5 cm × 5 cm　1张　[1片花瓣b的用量] 2.5 cm × 5 cm　1张
[2片叶子的用量] 3.75 cm × 3.75 cm　2张

材料和工具： 28 号铁丝（19 cm）1 根、黏合剂、彩色铅笔、镊子

制作花瓣 a

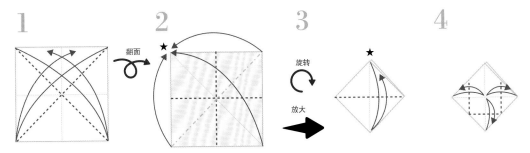

1

如图竖着、横着分别
折出折痕。再斜着向
左、向右分别折出折
痕。

2

对齐折痕，折成基础
的双正方形（参照
p.13 ）。

3

如图上面一层折纸折
出折痕。

4

对齐中间处，上面一
层折纸的左右两边和
下方分别折出折痕。

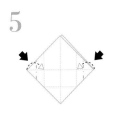

5

对齐步骤 4 左右两
边的折痕，向里面折
叠并压平。

6

上面一层折纸沿折线
折叠展开。

折叠后的状态。

下方沿着折痕进行折
叠。

8

如图分别折叠各个角。

9

把上方左右两边的角往下折
叠并压平。

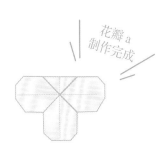

花瓣a
制作完成

制作花瓣 b

1

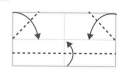

如图竖着、横着分别折出折痕。折叠上方的左右两边。下方对齐中间处进行折叠。

2

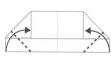

如图折叠下方的左右两边。

3

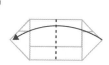

如图进行对折。

4

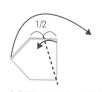

如图右侧部分向左侧斜着进行折叠。背面一层折纸向右展开折叠。

5

如图各个角向后面折叠，中间处往里折叠并压平。

花瓣 b 制作完成

制作叶子

1

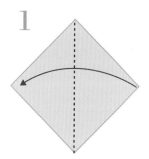

如图进行对折。

2

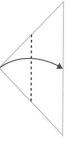

如图上面一层折纸进行折叠。背面也一样。

3

如图斜着进行折叠。

4

如图在 1/3 处折出折痕。展开返回到步骤 3 折叠之前的形状。

5

沿着折痕，把两层折纸对齐，如图所示剪出剪口。

6

折叠上面一层剪过的折纸。背面也一样。

7

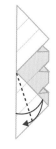

如图斜着折出折痕。

8

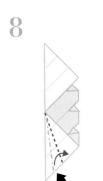

把步骤 7 折叠后的部分折叠并压平。

9

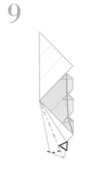

向后面对折步骤 8 折叠部分的下方。

10

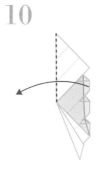

步骤 8、9 折叠完成的状态下，展开上面的一层折纸。

11

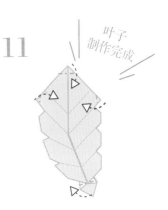

叶子制作完成

如图把角向后面折叠。制作 2 个相同的部件。

组合完成

1

黏合剂

如图在花瓣 a 的中间处涂上黏合剂，把花瓣 b 粘贴上。在花的中心周围可用彩色铅笔画上花纹。

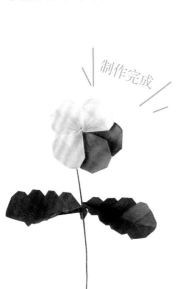

制作完成

2

黏合剂

用手指或者镊子把铁丝折弯成 L 形。用黏合剂粘贴固定到花的背面。

3

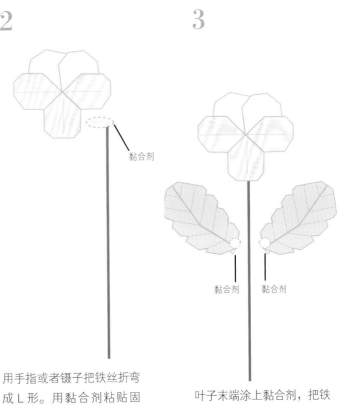

黏合剂　黏合剂

叶子末端涂上黏合剂，把铁丝插入叶子中间般和叶子粘贴组合到一起。

水仙

6 片花瓣组合到一起宛如喇叭花一样。
具有副花冠的水仙花张弛有度。副花
冠制作时，重合的部分会有点厚，建
议使用薄一点的折纸进行折叠。

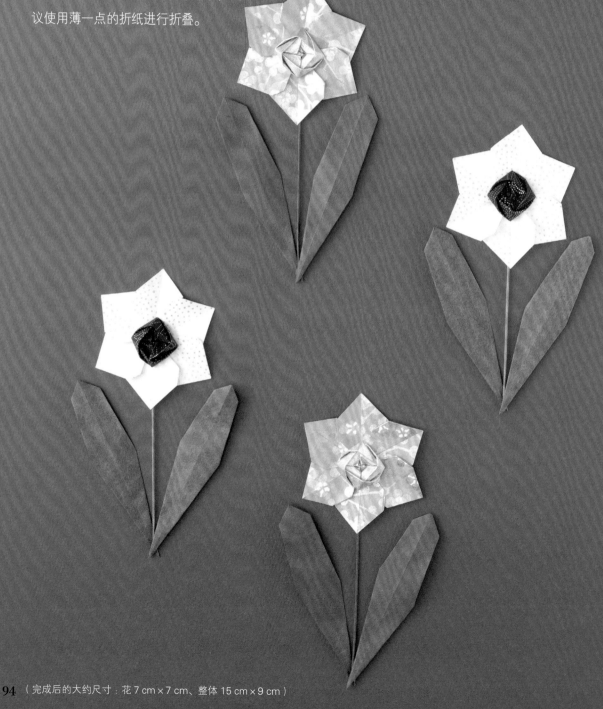

（完成后的大约尺寸：花 7 cm × 7 cm、整体 15 cm × 9 cm ）

折纸的用量： [1朵花花瓣的用量] 2.5 cm×5 cm　3张　[1个副花冠的用量] 6 cm×6 cm　1张
[1片叶子的用量] 3.75 cm×10 cm　2张

材料和工具： 18 号铁丝（12 cm）1 根、黏合剂、竹扦、无线电钳子

制作花瓣部件

1

如图竖着对折，折出折痕。
然后再斜着折出折痕。

2

如图进行对折。

3

如图把右上方向里折叠并压平。左下方向内侧折叠，背面也一样。

4
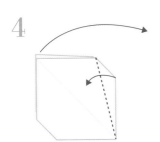
把右侧斜着进行折叠。背面一层折纸向右展开折叠。

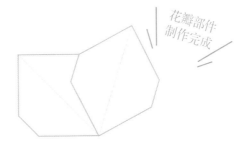
花瓣部件制作完成
制作 3 个相同的部件。

制作副花冠

1
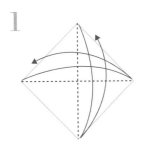
如图竖着、横着分别折出折痕。

2

放大
对齐中间处，折叠 4 个角。

3
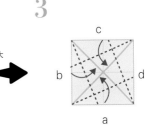
c
b　　d
a
按照 a → b → c 的顺序对齐中间处进行折叠。d 此时不折叠。

4

旋转

a

d

如图所示把 d 宛如插入 a
下方一般进行折叠。

5

☆（上面一层折纸）和★对
齐进行折叠。

折叠后的状态。

6 彩图详解! **7**

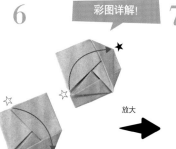

接下来的 2 处，☆
（上面一层折纸）和
★对齐，折叠成三角
形。

放大

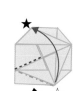

折叠第 4 处时，拉
起步骤 5 折叠的部
分，然后折叠成三角
形。

8

放大图

把凸出的 3 处，插
入三角形的内侧。

折叠后的状态。

9

拉起步骤 5~8 折叠
后的上方部分，展开
般进行折叠。

制作
要点

比较细小的部位，建议用
顶端比较细的竹扦打开。
制作时，用力使其折叠竖
起。

10

折叠中间部分。

副花冠
制作完成

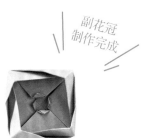

制作叶子

1

竖着对折，折出折痕。折叠 4 个角。

2

把下方两边对齐中间处，进行折叠。

3

把下方两边对齐中间处，进行折叠。

4

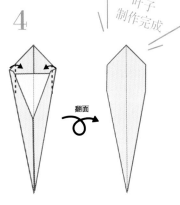

翻面

折叠左右两边。制作 2 片叶子。

叶子制作完成

组合完成

1

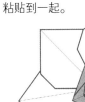

黏合剂

在花瓣部件的一侧涂上黏合剂，把 3 个花瓣部件重叠粘贴到一起。

2

副花冠的背面涂上黏合剂，粘贴到步骤 1 花的中间处。

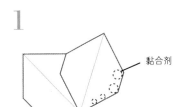

5 mm

黏合剂

3

用无线电钳子在铁丝顶端折出直径 5 mm 的小圆形，涂上黏合剂，粘贴到花的背面。然后粘贴上叶子。

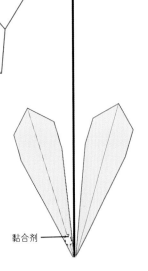

黏合剂

制作完成

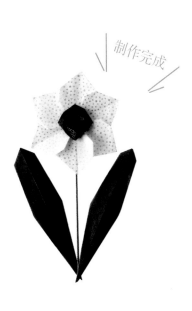

可爱小装饰

它们是非常可爱的装饰物。选用金色、银色的折纸，画上花纹，

制作出一些闪闪发光的作品吧！

折纸的用量：	[1朵星花的用量]15 cm×15 cm　1张
	[1匹小马的用量]15 cm×15 cm　1张　[1棵冷杉树的用量]15 cm×15 cm　1张
材料和工具：	笔（银色、金色等）

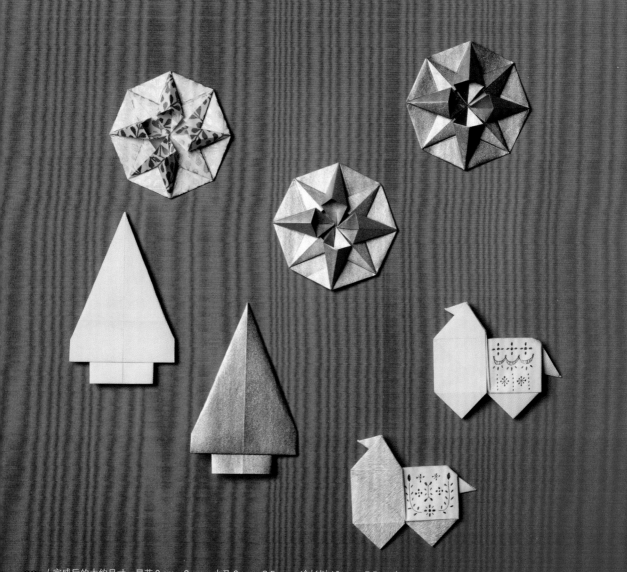

制作星花

1

如图竖着、横着、斜着分别折出折痕。然后对齐斜线，再次折出折痕；4 处都按照上述方法处理。

2

如图对齐★处的交叉点，折叠角。

3

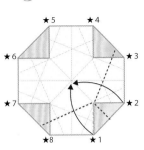

彩图详解!

沿着八边形，捏着★1处和★2处，对齐中间处进行折叠。捏着的三角形向左侧摁倒。

4

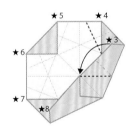

彩图详解!

沿着八边形，★3 处对齐中间处，进行折叠。三角形向左侧摁倒。提前折出谷折线和山折线，会更容易操作。按照上述方法一直折叠到★6 处。

5

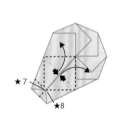

彩图详解!

★7 处和★8 处，山折线部分展开并压平，然后捏着，对齐中间处进行折叠。

6

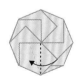

图中三角形部分向左侧摁倒。

7

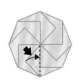

打开袋子部分，压平。8 处都按照上述方法处理。

8

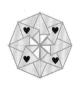

♥部分向上拉开。

星花制作完成

制作小马

1

如图竖着、横着分别折出折痕。如图所示四边对齐中间处，再次折出折痕。

2

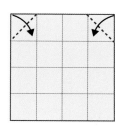

折叠上方左右两边的角。

3

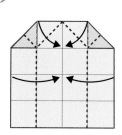

如图朝中间处进行折叠。先折叠上方，再折叠左右两边。

4

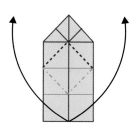

把下方向上折叠展开。

5

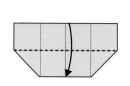

向下进行对折。

6

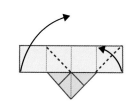

如图所示左右两边斜着向上折叠。

7

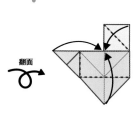

如图折叠各个角。

8

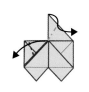

尾巴部分斜着进行折叠。头部沿着山折线进行内塞折（参照p.14）。

9

屁股部分，2层折纸对齐，向后面折叠。

小马制作完成

画上花样。

制作冷杉树

1

竖着对折，折出折痕。

2

上方两角对齐中间处，进行折叠。

3

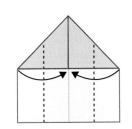

左右两边对齐中间处，进行折叠。

4

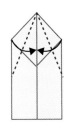

对齐中间处，折叠上方的三角形。

5

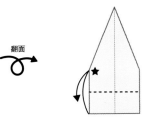

翻面

三角形下方的部分★和下方边缘对齐，折出折痕。

6

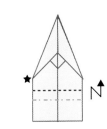

翻面

步骤 5 的折痕和★对齐，进行阶梯折。

7

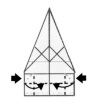

沿折线折叠并压平。

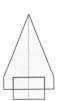

翻面

折叠后的状态。

冷杉树制作完成

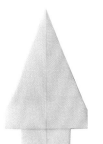

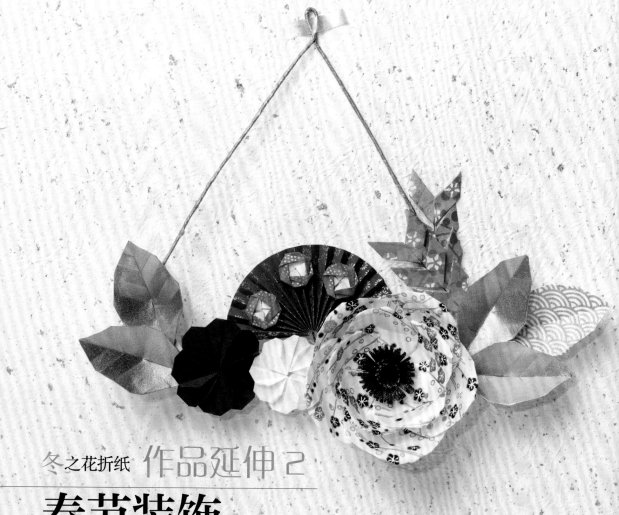

冬之花折纸 作品延伸2

春节装饰

这是迎接新年的装饰物。折叠大大小小几朵寓意吉祥的花，

搭配闪亮的叶子，均衡布局。

我们又将迎来新的一年，美好的一年。

（完成后的大约尺寸：25 cm×21 cm）

折纸的用量： ［玫瑰花瓣的用量］大花瓣5 cm×5 cm　5张、小花瓣3.75 cm×3.75 cm　5张

［玫瑰花芯的用量］2 cm×15 cm　1张、3 cm×15 cm　1张

［菊花的用量］7.5 cm×7.5 cm　1张、5 cm×5 cm　1张

［山茶花的用量］4.5 cm×4.5 cm（参照 p.95、p.96 制作副花冠的步骤 1~8）　3张

［箭羽的用量］2.5 cm×5 cm　3张　2根　　［扇子的用量］4 cm×15 cm　1张

［叶子的用量］5 cm×5 cm　5张（参照 p.57、p.58 叶子的制作方法）

材料和工具： 28号铁丝（9 cm）2根、18号铁丝（36 cm）1根、黏合剂、剪刀、花艺胶带、
竹扦、无线电钳子、镊子、曲别针、遮蔽胶带

制作玫瑰花瓣

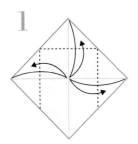

1

如图竖着、横着分别折出折痕。左右两边、上方折出折痕。

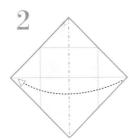

2

如图竖着向后对折。

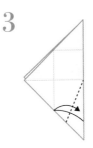

3

下方斜着折出折痕，然后全部展开。

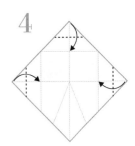

4

左右两边、上方对齐步骤1折出的折痕，进行折叠。

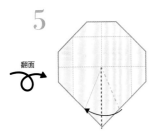

5

翻面

下方对齐步骤3折出的折痕，进行折叠。

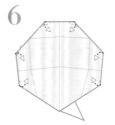

6

角稍微向后面折叠，顶端用竹扦向内侧打卷。制作5个相同的部件。

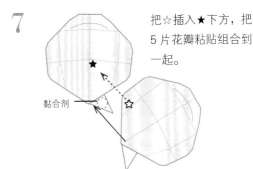

7

把☆插入★下方，把5片花瓣粘贴组合到一起。

黏合剂

8

制作大、小两种花瓣。

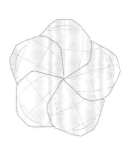

制作玫瑰花芯，并组合完成

1

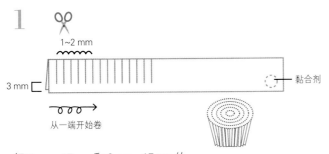

1~2 mm

3 mm

黏合剂

从一端开始卷

把2 cm×15 cm和3 cm×15 cm的折纸分别对折，用黏合剂粘贴。每隔1~2 mm剪出剪口。从2 cm宽的折纸的一端开始卷，缠卷结束处用黏合剂粘贴固定。然后再把3 cm宽的折纸重叠卷上去，结束处也用黏合剂粘贴固定。

2

在小花瓣的背面涂上黏合剂，粘贴到大花瓣上。在花芯的背面涂上黏合剂，粘贴到花的中心处。

大

小

玫瑰制作完成

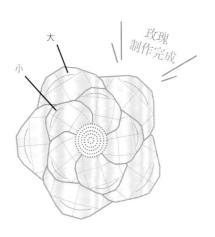

制作菊花

1

如图 16 等分折出折痕。4 个角斜着折出折痕。

翻面

2

把★和★对齐般，使中间处的正方形凹陷，用力折叠。把☆和☆、◎和◎对齐进行折叠（参照 p.43）。

3

上面一层折纸的上方向下折叠。翻过来，上面一层折纸的下方向上折叠。

4 放大

4 个正方形的角如图进行折叠。

5

步骤 4 折叠部分下方的☆和★对齐，拉出，压平折叠。剩余的 3 处也按照上述方法处理。

6

如图折出折痕，向里面折叠并压平。

7

把角向后面折叠。

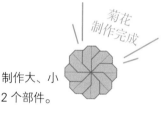

菊花制作完成

制作大、小 2 个部件。

制作箭羽

1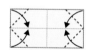

如图竖着、横着分别折出折痕，折叠 4 个角。

2

如图进行对折。

3

把左右两边对齐中间处，进行折叠。

4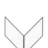

折叠后的状态。制作 6 个相同的部件。

4

5 mm

把 28 号 9 cm 的铁丝顶端折弯 5 mm，呈图中所示形状。

5 黏合剂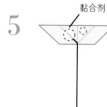

步骤 3 的部件展开涂上黏合剂，把步骤 4 的铁丝夹进去，粘贴固定。

6

箭羽制作完成

在步骤 5 的铁丝下方间隔 2 mm，组合粘贴上 2 个步骤 3 的部件。制作 2 个相同的部件。

制作扇子

1

如图所示沿折线进行
折叠。

2

下方收拢到一起，用黏合剂
粘贴固定（用曲别针固定，
晾干即可）。

扇子制作完成

黏合剂

组合完成

1

如图把 18 号 36 cm 的铁丝中间空出 1 根手指的
空间，然后交叉，扭 1 次。下方 10 cm 处左右两
边往中间折弯，中间处扭转两三次，用黏合剂粘
贴固定。晾干之后，缠上花艺胶带。

2

缠上 2 根箭羽。

3

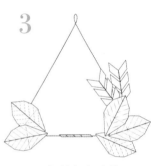

用黏合剂在左边粘
贴 2 片叶子，右边粘
贴 3 片叶子。

4

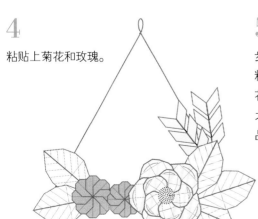

粘贴上菊花和玫瑰。

5

步骤 4 的部件晾干之后，
粘贴上扇子，再把山茶
花粘贴到扇子上。晾干
之后，用遮蔽胶带将作
品固定到墙上即可。

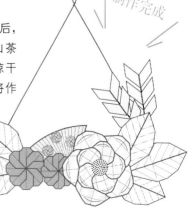

制作完成

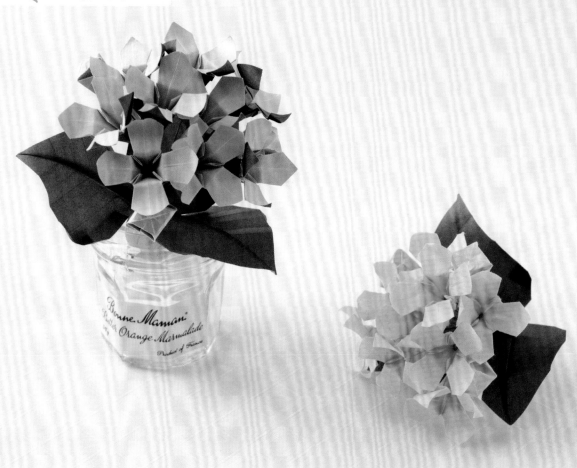

寒丁子

难易度 ✿✿✿

细长的筒状部分顶端有 4 片花瓣，构成了非常令人惊讶的小花。组合时，
花蕾被上方的花充分覆盖。这款作品常常被摆放到接待客人的桌子上，
作为桌牌号的装饰。

折纸的用量： [9朵花的用量] 3.75 cm × 3.75 cm　9张　[3个花蕾的用量] 3.75 cm × 3.75 cm　3张
[3片叶子的用量] 3.75 cm × 3.75 cm　3张

材料和工具： 28号铁丝（9 cm）12根、黏合剂、竹扦、镊子、花艺胶带、针

制作花

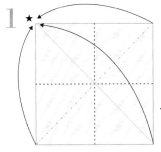

1 如图竖着、横着、斜着分别折出折痕，折成基础的双正方形（参照 p.13）。

旋转

放大

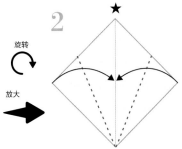

2 对齐中间处，折叠左右两边。背面也一样进行折叠。

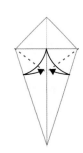

3 步骤2折叠的部分斜着折出折痕。背面也一样进行折叠。

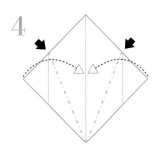

4 返回步骤2折叠前的状态。对齐中间处，上面一层折纸向里面折叠并压平。背面也一样。

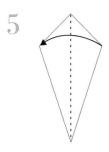

5 上面一层折纸向左折叠。背面也一样。

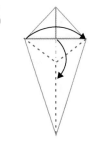

6 沿着步骤3折出的折痕，下方展开的同时进行对折。剩余3处也按照上述方法处理。

制作
要点

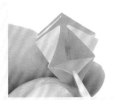

折叠时，比较难以展开的部位，建议用顶端比较细的竹扦等工具辅助打开，然后再进行对折。

7 对齐中间处，把步骤6折叠的部分展开压平。背面也一样。

8 上面一层折纸向左折叠。背面也一样。

9

折叠上面一层折纸的左右两边。背面也一样。

10

上面一层折纸向下折叠。背面也一样。

11

用拇指和食指捏住步骤 10 折痕附近的地方，把左右折叠展开。

12

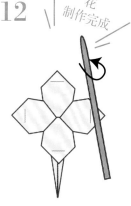

花
制作完成

整理花瓣，用竹扦将其顶端向内侧打卷。制作 9 个相同的部件。

制作叶子

1

如图进行对折。

2

上面一层折纸向右折叠。背面也一样。

3

沿着步骤 2 折叠的三角形，将上方斜着进行折叠。

4

将左下方斜着向上折叠。

5

进行对折，然后返回到步骤 3 折叠之前的状态。

6

折叠上面一层折纸的角。背面也一样。

7

斜着折叠右侧。

8

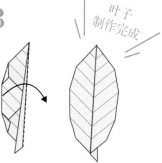

叶子
制作完成

步骤 7 折叠的部分保持原样，然后展开。制作 3 个相同的部件。

制作花蕾

1

旋转

按照 p.32 步骤 1 ~ 5 的方法折叠。上面一层折纸进行对折。背面也一样。

2

两端对齐中间处进行折叠。背面也一样。

3

最上面折出折痕。

4

拿着★处，使其整体膨松开。最上面整理平整。

花蕾制作完成

制作 3 个相同的部件。

组合完成

1

1~2 mm

把铁丝的顶端如图折弯成 1 ~ 2 mm 长的细长椭圆形。制作 9 个相同的部件。

2

打孔

用针在花的底部打孔。

3

黏合剂

黏合剂

在步骤 1 中的椭圆形部分涂上黏合剂，穿过花；制作 9 个相同的部件。铁丝顶端涂上黏合剂，从下方插入花蕾里；制作 3 个相同的部件。

4

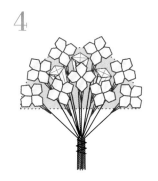

把穿过花和花蕾的铁丝捆扎到一起，使其呈半圆形。

5

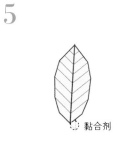

黏合剂

如图叶子上涂上黏合剂，宛如把花束插入般粘贴固定上 3 片叶子。

6

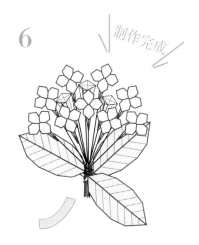

制作完成

把花艺胶带缠绕到铁丝上，即可完成。

冬之花折纸④

寒山茶花

难易度 ❄ ❄ ❄

一年中最寒冷季节开放的比较风雅的花。花瓣的展开处在制作时要费些
功夫。鲜艳的花芯给冬天的花增添了一丝亮丽。

110 （完成后的大约尺寸：花 7.5 cm × 7.5 cm）

折纸的用量：[1朵花的用量] 15 cm×15 cm　1张　　[1个花芯的用量] 3.75 cm×3.75 cm　　1张

材料和工具：黏合剂、笔

制作花

1

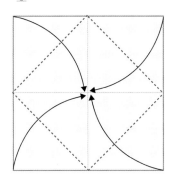

如图将花用折纸竖着、横着分别折出折痕。对齐中间处，折叠角。

2

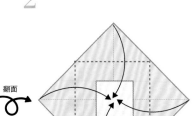

翻面

把花芯用折纸粘贴上去。晾干之后，对齐中间处，折叠角。

3

对齐中间处，折叠角。

4

如图在三角形约 1/3 高度的地方向外折叠。

5

翻面

中间处的角稍微折叠一下。

6

4 个三角形向外折叠。

7

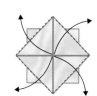

翻面

折叠角。

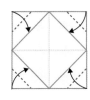

制作完成

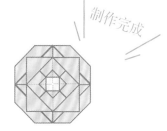

参照 p.110 的彩图，用笔画上花芯细节。

NANAHOSHI NO HANAORIGAMI BOOK
MOTTO KISETSU WO TANOSHIMU KAWAII
HANABANA TO DOBUTSUTACHI

© Niko Works, Takahashinana, 2021
Originally published in Japan in 2021 by MATES
universal contents Co., Ltd.
Chinese（Simplified Character only）translation
rights arranged with MATES universal contents
Co., Ltd. through TOHAN CORPORATION，
TOKYO.

版权所有，翻印必究
备案号：豫著许可备字-2021-A-0095

作者
高桥奈菜

插画家、折纸工艺品作家。因独特的折纸和可爱的插画组合而出
名，作品颇受大众欢迎。常在日本各地、巴黎召开折纸研讨会。

主要著作
《高桥奈菜的野花折纸书——成人可爱的四季花草》（Mates 出版社）
《花折纸》（诚文堂新光社）
《小可爱折纸信件和笔记》（Mates出版社）
《可爱的! 装饰字符插画课》合著（玄光社）
《女孩的时尚可爱插画课》（玄光社）
《折纸信件》（日本文艺社）
《你一定会喜欢的折纸小物》（三丽鸥出版社）
《女孩的折纸饰品》（三丽鸥出版社）

图书在版编目（CIP）数据

相伴四季的立体花朵折纸 /（日）高桥奈菜著；陈亚敏译. —郑州：
河南科学技术出版社，2023.3
ISBN 978-7-5725-1128-8

Ⅰ.①相… Ⅱ.①高… ②陈… Ⅲ.①折纸–技法（美术）Ⅳ.①J538.2

中国国家版本馆CIP数据核字（2023）第034047号

出版发行：河南科学技术出版社
　　　　　地址：郑州市郑东新区祥盛街27号　　邮编：450016
　　　　　电话：（0371）65737028　　65788613
　　　　　网址：www.hnstp.cn
责任编辑：刘　欣　葛鹏程
责任校对：刘逸群
封面设计：张　伟
责任印制：张艳芳
印　　刷：北京盛通印刷股份有限公司
经　　销：全国新华书店
开　　本：787 mm×1 092 mm　1/16　印张：7　字数：150千字
版　　次：2023年3月第1版　　2023年3月第1次印刷
定　　价：59.00元

如发现印、装质量问题，影响阅读，请与出版社联系并调换。